위대한 **예술가의 생애**
세잔

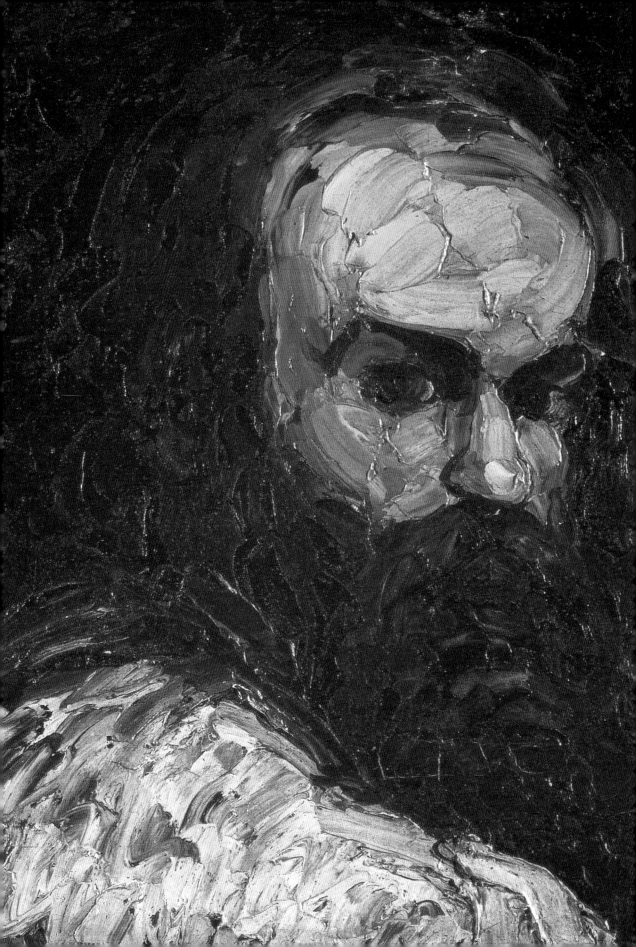

위대한 **예술가의 생애**

세잔

색채로 드러낸 불변의 진실

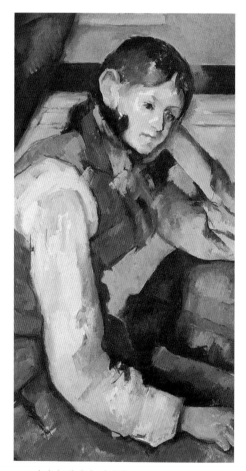

마리아 테레사 베네데티 지음 · 조재룡 옮김

마로니에북스
maroniebooks.com

2~3쪽: 에스타크의 풍경, 1882~1883년, 파리, 오르세 미술관
4쪽: 자화상(부분), 1866년

위대한 **예술가의 생애**

세잔
색채로 드러낸 불변의 진실

지은이 마리아 테레사 베네데티
옮긴이 조재룡

초판 인쇄일 2007년 7월 15일
초판 발행일 2007년 7월 20일

펴낸이 이상만
펴낸곳 마로니에북스
등 록 2003년 4월 14일 제2003-71호
주 소 (110-809) 서울시 종로구 동숭동 1-81
전 화 02-741-9191(대)
편집부 02-744-9191
팩 스 02-762-4577
홈페이지 www.maroniebooks.com

* 책값은 뒤표지에 있습니다.

ISBN 978-89-6053-008-9
ISBN 978-89-6053-011-9 (SET)

Cézanne by Maria Teresa Benedetti
© 2006 Giunti Editore S.p.A.-Firenze-Milano
Project and Editorial co-ordination Claudio Pescio
Editor: Ilaria Ferraris
Graphic project: Elisabet Ribera
Iconographic editor: Elisabetta Marchetti, Cristina Reggioli

차례

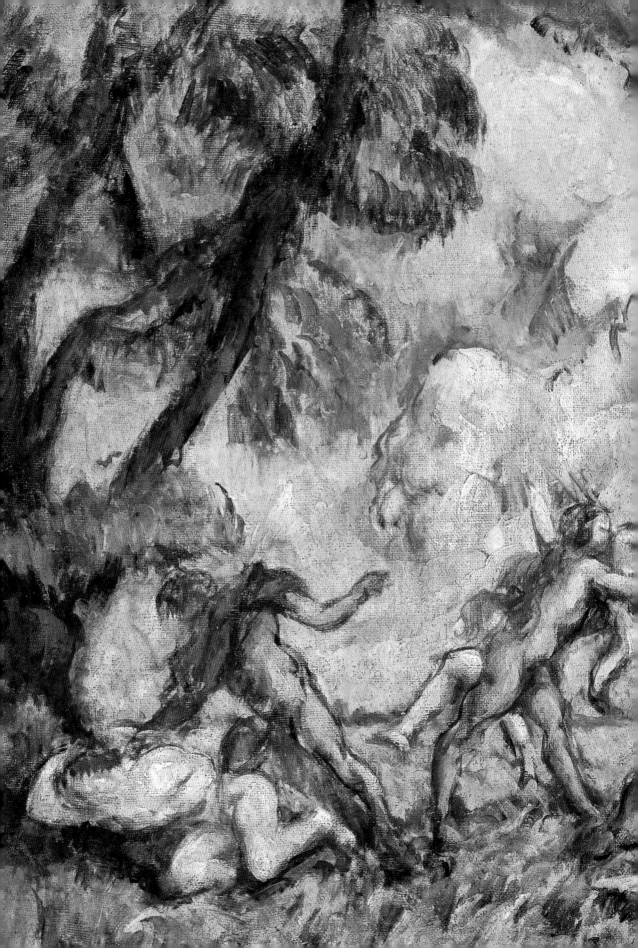

절대의 추구

1839
1906

위
탄호이저 서곡, 1869~1870년
상트페테르부르크, 에르미타슈 미술관

8~9쪽
사랑의 투쟁(부분), 1875~1876년
워싱턴, 국립 미술관

아래
화가 누이의 초상, 1866~1867년
생 루이, 시립 미술관

11쪽
화가 어머니의 초상, 1866~1867년
생 루이, 시립 미술관

굴곡 없는 삶

이렇다 할 사건 없이 폴 세잔은 전적으로 고독과 창조 속에 살다 간다. 예술적 사명감이 인생의 모든 것을 결정한다. 작품 그 자체, 특히 완숙한 경지에 이른 작품들은 프로방스의 풍경, 정물, 인물과 목욕하는 여인 등 몇몇 주제만을 심화하며 반복한다. 이러한 방식은 절대를 추구하는 모든 특성을 보여준다.

고향과의 밀접한 연관성은 세잔에게도 뿌리 깊이 남아 있다. 인상주의를 경험한 시기에 깊은 흔적을 남긴 파리 화단과의 불가피한 접촉이나 일드프랑스 풍경에서 받은 영향이 있었지만, 1839년 1월 19일, 자신이 태어난 엑상프로방스에 매우 강한 집착을 보인다. 에밀 졸라와 바티스탱 바유와의 우정이 형성된 유년기와 청소년기는 영감의 원천으로 자리한다. 초기에 화가가 되려는 세잔을 그다지 격려하지 않던 가족은 훗날 전적인 애정을 주게 된다. 여기에는 두 여인, 즉 화가의 어머니와 여동생 마리가 결정적인 역할을 한다. 이들은 오랜 기간 무신론자였던 세잔을 1890년경에 성실한 가톨릭 신자로 만드는 데에도 성공한다. 그러나 1869년부터 동반자가 되고, 1886년에 아내가 된 오르탕스 피케뿐만 아니라 아들 폴과의 관계는 실패의 연속이었다. 세잔이 삶의 막바지에 아들에 대한 사랑을 많이 표현하지만, 1872년 1월 4일 탄생한 이 아이는 어린 시절 아버지의 무관심과 부부 간의 불화로 고통 받는다. 세잔이 태어나던 당시 부모 루이-오귀스트와 안-엘리자베트는 결혼하지 않은 상태였고, 심지어 여동생 마리가 1841년 7월 4일 태어났을 때도 정식 부부가 아니었다. 그들은 1844년 1월 29일에 결혼한다. 1854년 6월 30일에 탄생한 세 번째 자식 로즈만이 법적으로 완성된 가족의 울타리 안에서 세상의 빛을 보게 된다.

루이 오귀스트의 상업적 능력은 가족의 유복한 삶을 보장한다. 그는 1859년 엑스 근처의 아름다운 저택을 구입할 만한 정도였다. 자드부팡에

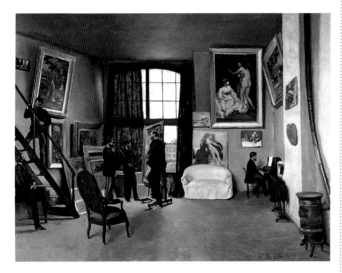

있는 이 저택은 옛 프로방스의 총독이 거주하던 곳이었다. 그러나 당시 엑상프로방스의 상류 사회는 여전히 경직된 원칙의 지배를 받아, 세잔 집안의 평범한 출신 성분이 잊혀지는 데는 갑작스럽게 얻은 재산만으로는 충분하지 않았다.

폴은 최고의 교육기관에서 공부한다. 1844년에서 1849년까지 에피노 가에 있는 초등학교를 다니고, 1848년에서 1852년까지 부르주아 자녀들이 주로 다니는 부르봉 중학교에서 기숙사 생활을 한다. 세잔이 인문학에 토대를 둔 교육을 받고, 에밀 졸라를 알게 된 곳이 바로 이 중학교이다. 이후 졸라와의 우정은 세잔의 삶에 결정적인 역할을 수행한다. 젊은 날의 작품 상당수가 이 미래의 작가 졸라와의 관계를 비유나 암호로써 나타내고 있다. 마찬가지로, 어린 시절과 젊은 시절의 장소를 재현한 마지막 시기의 풍경화도 직접적이지는 않지만, 이 젊은 날의 우정을 환기한다. 에밀 졸라는 세잔 자신이 화가로서 진정한 사명감을 발견하게끔 도와준 사람이다. 1858년, 파리에 정착한 졸라는 세잔과 함께하기 위해 세잔을 재촉한다. 아버지의 뜻을 따르지 않고 법학을 포기한 젊은 세잔은 1861년, 엑스를 떠난다. 파리에서 그는 수많은 역경을 겪는다. 이러한 역경은 세잔에게 지속적으로 영향을 미쳐, 반항과 도전의 태도를 부여 한다. 1862년, 그는 국립 미술학교 입학시험에 낙방한다. 1863년, 낙선전에 작품을 전시하지만 낙선전의 목록에는 언급되지 않는다. 1864년에서 1882년까지 세잔은 철저하게 살롱전에서 배척당하고 비평가들은 그에게 적대적인 태도를 보인다.

자신의 작업과 상관없는 모든 것에 대한 세잔의 무관심은 1870년에 취한 태도에서 잘 나타난다. 프랑스 프로이센 전쟁 동안 세잔은 의무 복무를 가까스로 피한다. 제3공화국이 선포되던 1870년 9월 4일, 세잔은 1857년에 등록하여 다닌 바 있는 시립 미술학교 위원회 위원으로 위촉되지만, 위원회에 참석하지 않는다.

1863년 이래로 카미유 피사로와 관계를 맺는

위
1870년 살롱전에서 거부된 두 작품과 함께한 세잔의 캐리커처(아실 앙프레르의 초상화와 소실된 여인의 누드화), 『알봄 스톡』지(誌)에서 발췌

아래
프레데리크 바지유
화가의 작업실, 1870년
파리, 오르세 미술관
피아노 앞은 에드몽 메트르, 그림 앞은 에두아르 마네, 그 뒤에 파이프 담배를 피우는 사람은 클로드 모네, 그 옆은 프레데리크 바지유, 계단 위는 에밀 졸라로 르누아르와 담소를 나누고 있다.

13쪽 위
에밀 졸라에게 원고를 읽어주는 폴 알렉시
1869~1870년
상파울루 미술관

13쪽 아래
에밀 졸라에게 원고를 읽어주는 폴 알렉시
1869~1870년

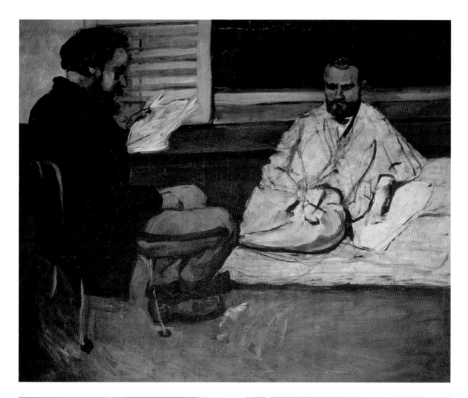

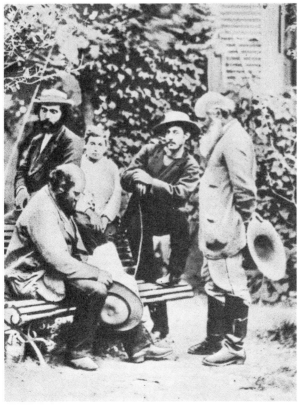

세잔은 퐁투아즈와 오베르쉬르우아즈에서 1872년에서 1874년까지 체류한다. 이 기간에 세잔은 인상주의 기법을 적용하고, 오베르 언덕에 아름다운 집을 소유한 폴 가셰 박사와 우정을 나누며, 클로드 모네나 오귀스트 르누아르를 비롯한 또 다른 인상주의 선구자들과 협력한다. 인상주의와의 협력은 이 그룹의 첫 번째 전시회에 세잔이 참여하면서 구체화된다. 이 전시회는 1874년 4월 15일에서 5월 15일까지 카퓌신 가에 있는 사진사 나다르의 작업실에서 열렸다. 이후 몇 해 동안 인상주의 화가들과 에밀 졸라와의 관계가 악화되기에 이른다. 그 까닭은 빠른 시기에 소설가로서 유명세를 떨치게 된 에밀 졸라가 자신의 화가 친구들과 거리를 유지하려고 애쓰면서, 상당한 비판과 문제점을 동시에 토해냈기 때문이다. 특히 실패한 미술가의 특성을 세잔에게서 발견하면서 졸라와 세잔의 관계가 소원해진다.

1882년 세잔은 앙투안 기유메의 제자 자격으로 살롱전에 작품을 출품한다. 하지만 몇 해 지나 심사위원들은 또 다시 혹독한 평가를 내린다. 이를 계기로 세잔은 다시 한 번 자신의 옛 동료들과 멀어지고, 인상주의 그룹 역시 차츰 응집력을 상실해간다. 인상주의 그룹에 속했던 화가들은 각자 자신의 길을 추구한다. 그렇지만 1883년 5월 3일의 마네 장례식과 1894년 11월 14일의 모네 생일에는 그룹의 모든 구성원들이 한자리에 모인다. 자신의 작품이 파리에서 명성을 얻기 시작했지만, 세잔은 점점 더 프로방스의 에스타크나 가르단, 혹은 자드부팡에 은신한다.

1880년대 말에 이르러 일부 비평가들과 몇몇 화상들이 적극적으로 세잔의 작품에 흥미를 보이고, 세잔에게는 국제 전시회에 참여할 수 있는 기회가 온다. 1889년, 〈목매단 사람의 집〉이 파리 만국박람회에 모습을 드러낸다. 1890년, 세잔은 브뤼셀의 20인회에 작품을 전시한다. 1894년, 카유보트의 유증품이 일부분 수용되면서 세잔의 두 작품이 뤽상부르 미술관에 들어간다. 1895년, 미술

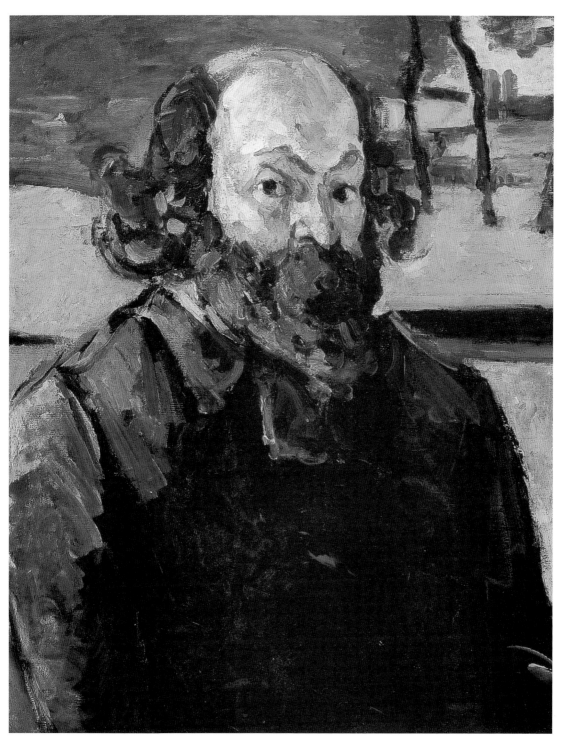

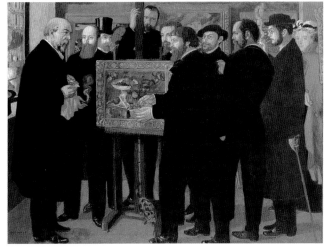

상인 앙브루아즈 볼라르가 세잔의 첫 번째 대형 개인전을 개최한다. 1899년, 1900년, 그리고 1902년, 세잔은 앵데팡당전에 출품한다. 1894년 4월, 빅토르 쇼케의 아내가 죽은 후 쇼케의 작품이 모두 분산될 때, 〈목매단 사람의 집〉이 6200프랑에 이작 드 카몽도에게 팔린다. 화상 폴 뒤랑 뤼엘이 세잔의 작품을 수집하기 시작한 것도 바로 이때다.

1900년 세잔은 100년제 기념전에 모습을 나타낸다. 1901년 모리스 드니는 〈세잔에게 헌정함〉을 전시하는데, 이 작품은 곧 이어 작가 앙드레 지드가 소유하게 된다. 같은 해, 세잔은 브뤼셀에서 '자유 미술전'에 작품을 전시하는데, 이 전시회는 1904년에 다시 한 번 그를 초청한다. 전시회가 거듭될수록 세잔의 작업실을 방문하는 친구들과 애호가들이 늘어갔다. '피사로의 제자'로 알려진 세잔은 1902년 엑스에서 열린 '미술가 협회' 전시회에 작품을 전시한다. 세잔의 작품은 그때까지 강한 불신을 드러내던 동료들을 설득하는 데 성공한다. 1903년, 전해 9월 29일 세상을 떠난 졸라의 수집품이 매각되는 기회에 세잔의 작품 열 점이 팔린다. 또 1904년과 1906년, 빈의 분리주의 전시회와 베를린의 전시회, 파리의 가을 살롱전에 출품한다. 세잔의 두 번째 개인전이 베를린의 카시러 갤러리에서 개최된다. 10월 드레스덴의 리히터 갤러리는 세잔을 대표로 삼은 인상주의 전시회를 선보인다. 1905년, 볼라르는 세잔의 수채화를 파리에서 전시하고, 뒤랑 뤼엘은 런던의 갤러리 크래프톤에서 개최된 대형 인상주의 전시회에 세잔의 작품 열 점을 함께 전시한다.

생의 마지막 순간까지도 세잔은 야외에서 그림을 그린다. 1906년 7월에는 프로방스의 주르당의 작은 오두막 근처에서, 8월에는 기관지염을 앓으면서도 아르크 강가에서 그림을 그린다. 10월의 차가운 미스트랄 바람도 보르갸르 근처에서 수채화를 그리는 세잔을 방해하지 못한다. 1906년 10월 23일, 엑스의 불르공 가에 있는 자신의 집에서 세잔은 운명을 달리한다.

위
목매단 사람의 집, 1873년
파리, 오르세 미술관

아래
모리스 드니, **세잔에게 헌정함**, 1900년
파리, 오르세 미술관

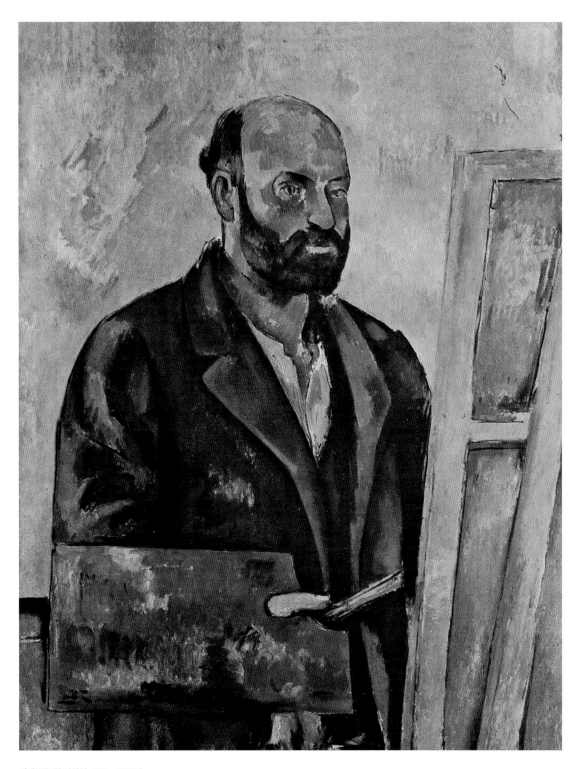

팔레트를 쥔 자화상, 1885~1887년
취리히, 뷔를레 재단

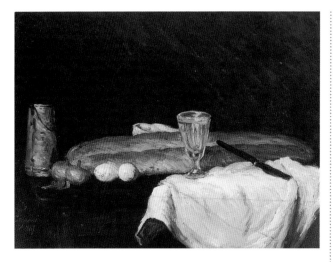

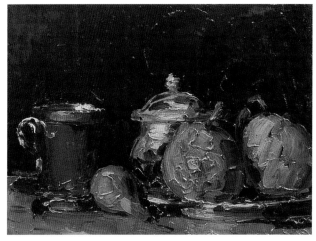

위
빵과 계란, 1865년
신시네티(오하이오) 미술관

가운데
잔, 설탕 단지, 배, 1866년
파리, 오르세 미술관, 엑상프로방스
그라네 미술관에 위탁

작품이 남긴 유산

20세기 예술의 커다란 방향이 설정된 것은 바로 폴 세잔으로부터이며, 아방가르드가 언어의 혁명에 참조한 화가 역시 폴 세잔이다. 또한 하나의 사상의 흐름이 전통에 접목하여 이어지기 시작하는 지점에도 폴 세잔이 있다. 그의 작품은, 젊은 시절의 경험에 근원한 고통으로 얼룩진 개성을 드러낸다. 이 개성은 고독에서 자양분을 공급받고, 극단적이며 적극적인 선택을 거듭했으며, 절대적인 내적 발견과 늘 연관되어 있다.

초기부터 정신상태나 강박관념에 밀접히 연관되며, 거칠고 힘찬 회화적 구조의 세잔 작품은 건조하고 난해한 아름다움을 선보인다. 불안은 숭고로 변하고, 감정을 다양하게 표출하는 능력은 다시 한 번 균형을 회복하며, 조형언어는 더욱 단호하게 바뀌어, 형태가 상상력의 무게를 뛰어넘어 좀 더 객관화된다. 이것이 바로 1872년과 1877년 사이에 '겸허하고 위대한 피사로'와의 관계의 결과이다. 또 이 시기에 자연의 모티프를 꿰뚫어 확신을 얻고, 색채를 통해 풍경의 아름다움을 발견하기도 한다.

가장 온화한 별자리 아래서 분노는 숭고로 변하고, 예술가의 시선은 세상의 아름다움으로 향한다. 인상주의 언어를 다시 손질하여 다다르게 될 강렬하고도 기념비적인 작품은 바로 이렇게 시작된다. 세잔의 야망은 현실세계를 되도록 순간적이지 않게 구성하는 것과 형태를 근본적인 요소로 환원하는 데 있다. 합리성의 추구는 '감각'으로 구성될 훗날 회화의 근본 요소를 미리 알려준다. 몇몇 사람들의 의견에 따르면, 세잔 작품의 놀랄 만한 균형과 개념의 명증성은 니콜라 푸생의 작품을 상기시키는 고전 풍경화의 원칙을 의식적으로 적용한 결과라고 한다. 세잔 자신의 기질과 잘 맞아떨어지는 엄중한 미를 담고 있는 고향의 자연과 접촉하면서, 세잔은 점점 더 견고한 구조의 필요성에 이끌린다. 이것이 바로 '구성적'이라고 일컫는 시기이다. 세잔은 자연에 존재

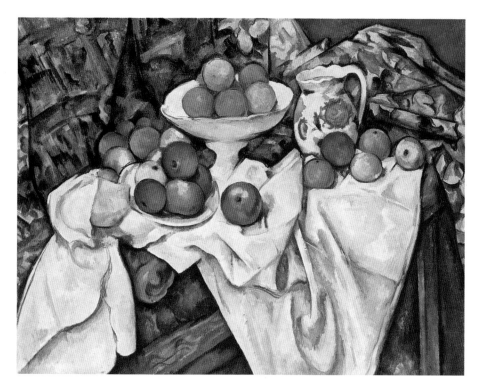

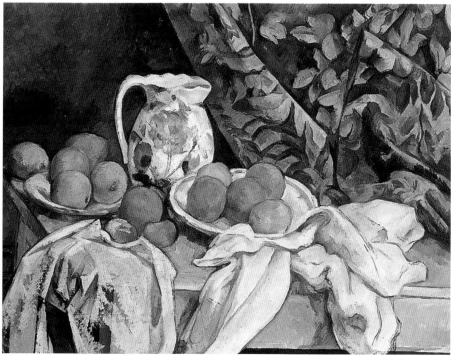

18쪽 아래
검은 시계가 있는 정물, 1870년

위
사과와 오렌지가 있는 정물
1895~1900년
파리, 오르세 미술관

아래
꽃 문양 술병과 커튼이 있는 정물
1899년경
상트페테르부르크, 에르미타슈 미술관

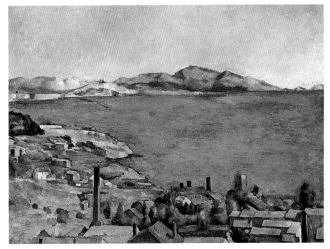

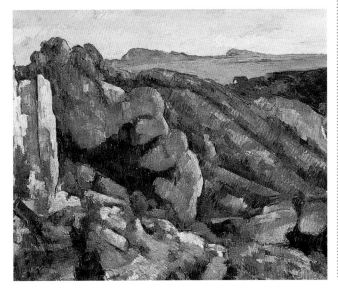

하는 대상들 사이에서 선택하며, 현실세계를 용이하게 반영할 분위기를 구별해낸다. 우주의 복잡성을 대표하는 다양한 요소들을 통합하면서, 세잔은 대상들의 물리적 측정 가능성을 더 명확히 정의한다.

세잔은 자연과의 조화를 실현하는 과정에서 일상으로부터 심오한 상징들을 만들어낸다. 그의 작품이 20세기 문화를 위해 수행한 근본적인 역할, 앞선 세대에서는 결코 볼 수 없었던 기이한 무엇은, 특히 인생의 막바지 작업 속에서 찾을 수 있다. 마지막 시기에 세잔은 자신이 태어난 시골 풍경과 자주 접촉하면서 지낸다. 세잔은 그곳의 아주 작은 돌멩이나 아주 작은 물의 흐름까지도 인식한다. 강렬하고도 계속된 긴장 상태 속에서 그림을 그리는 동안, 식별된 대상이나 자연의 형태는 점차 색채의 흐름과 뒤섞인다. 이렇게 해서 내면 공간의 너비와 깊이는 세잔 회화를 지배하는 주제가 된다.

"만약 내가 나의 고향의 지형을 지나치게 사랑하지 않았다면, 나는 여기에 있지 않을 것이다"라고 세잔은 1896년에 썼다. 세잔의 고향이 지닌 지질학적 구조는 세잔이 선택한 근본적 기법과 밀접하게 연관된다. 자연의 주제들에 관한 세잔의 끈질긴 고집은, 때론 과도하고 때론 완화되어 표출되던 항구적이면서 창조적인 강박관념을 보여준다. 후기의 몇몇 그림에 이르러서는 이미지 해체의 경향이 현저해진다. 이 새로운 요소는, 그가 같은 대상을 반복해서 다루어도 여전히 매력 있고 신비로운 작품을 만드는 데 큰 역할을 한다.

자율적인 물리적 측정의 엄격한 정확성과 일치된 자연의 소재는 다시 한 번 대기의 떨림을 향한 길을 열고, 세잔의 불안과 고통에 함께하기를 원하는 듯하다. 생트빅투아르 산은 이처럼 '존재하지 않는 곳'을 상징하거나 숭고한 유토피아가 되는 반면, 늙은 정원사 발리에의 이미지는 정신적 유언장 같고, 우주의 리듬에 통합되기를 원하는 듯하다.

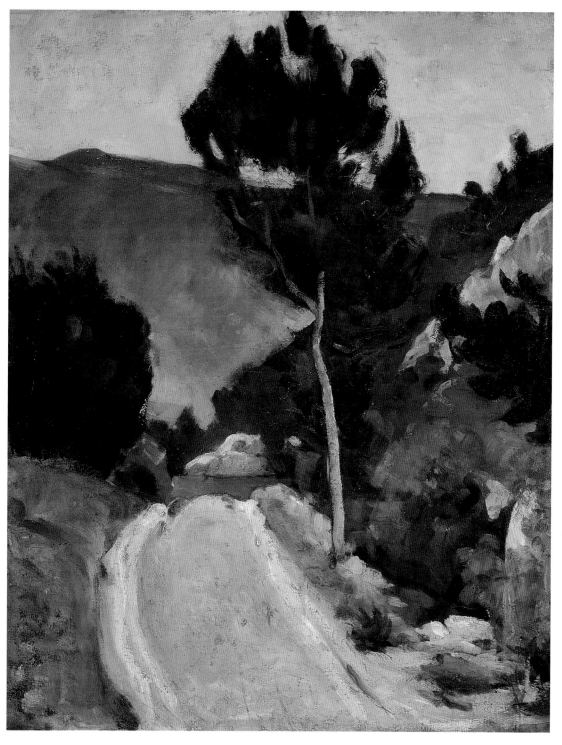

20쪽 위
오귀스트 르누아르, 에스타크
1882년
보스턴 미술관

20쪽 가운데
에스타크에서 본 마르세유 만
1883~1885년
뉴욕, 메트로폴리탄 미술관

20쪽 아래
에스타크의 바위, 1882~1885년
상파울루 미술관

위
프로방스의 굽은 길, 1868년
몬트리올 미술관

젊은 시절

1852
1870

에밀 졸라의 미술 비평

1863년 낙선전을 방문한 후 에밀 졸라는 아방가르드 운동에 가담한다. 세잔의 소개로 피사로와 기유메를 만난 졸라는 마네의 작품을 보고, 1867년에 이 작품을 극찬하는 글을 쓴다. 마네는 감사의 표시로 졸라를 모델로 한 유명한 초상화를 그린다.

1866년 초, 아셰트 출판사를 떠나 일간지 『레벤망』의 기자가 된 졸라는 예술에 관한 견해를 피력하며 쿠르베의 사실주의를 옹호하는 기사를 쓴다. 쿠르베의 작품에서 졸라에게 충격을 준 것은, 나무 한 그루, 얼굴 하나, 장면 하나의 재현이 아니라 바로 작품 속에 존재하는 개인, 즉 신의 세계 옆에 자신만의 세계를 창조할 줄 알았던 강한 인간이었다.

일련의 기사를 쓰면서 졸라는 공식적인 견해들에 반대하는 자신의 입장을 분명히 하고, 표현하는 방식에 주제를 종속시키는 기법을 줄곧 옹호하면서 사실주의 문제에 대처한다. 그의 생각에 예술은 '개성을 통해 여과된 창조 공간'이었다.

그렇지만 『레벤망』의 운영 지침은 졸라의 이러한 예술 기사를 제약하기에 이르렀고, 예술계의 움직임을 알려주는 역할은 결국 졸라보다 덜 이단적인 기자에게 넘어간다. 몇 년이 지난 후 졸라의 입장은 변화를 보인다. 「살롱전의 자연주의」라는 표제로 1880년 『르 볼테르』에 낸 기사에서 졸라는 여전히 인상주의 화가들에 대한 호감을 드러내지만, 재정적 파탄을 초래하는 그들의 운동 운영 방식이나 그들의 미학과는 거리를 둔다. 끈질기게 작품을 출품하여 결국에는 보상을 얻었던 마네의 예를 인용하면서, 졸라는 살롱전에 출품을 포기한 인상주의 화가들을 비난한다. 그는 대중의 책임을 인정하면서도 인상주의 화가들의 작품 전시회 실패를 꼬집어 비판했다.

1886년 5월에 『르피가로』에 실린 그의 기사는, 과거 동료들과 단절하게 된 심정을 분명히 보여준다. 졸라는 그들의 쓸모없는 논쟁과 경쟁심뿐만 아니라 그들의 방종한 생활을 한탄했다. 같은 기사에서 그는 빈센트 반 고흐를 맹렬히 비난한다. 그의 작품에서는 진정한 신념이 아닌 편견만이 두드러진다고 졸라는 주장했다.

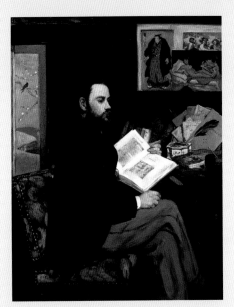

왼쪽
에두아르 마네
에밀 졸라의 초상
1868년, 파리
오르세 미술관

25쪽
『레벤망』을 읽는
**루이 오귀스트
세잔의 초상**
1866년
워싱턴, 국립
미술관

22~23쪽
모던 올랭피아
(부분), 1873년
파리 오르세
미술관

청소년기, 졸라의 우정

19세기의 한복판, 언덕과 포도밭으로 둘러싸인 엑상프로방스의 삶은 평온하게 지나간다. 아름다운 성당을 갖추고 있는 부유한 도시, 따뜻한 색채의 돌로 지어진 오래된 집들은 생트빅투아르 산의 실루엣으로 감싸여 있다. 토목기사 프랑수아 졸라가 고안한 댐이 비베뮈스 채석장 근처에 우뚝 서 있는 곳이 바로 이 산이었다. 그는 폴 세잔의 가장 절친한 친구 에밀 졸라의 아버지이다. 두 소년은 1852년 부르봉 중학교에서 만났다. 세잔은 열세 살, 졸라는 열두 살이었다.

기질은 달랐지만 이 두 소년은, 훗날 졸라가 회상한 것처럼 감추어진 공통점과 같은 야망에서 비롯한 고통, 뛰어난 지성의 자극에 서로 이끌리게 되었다. 파리에서 태어난 이 미래의 작가는 일찍이 아버지를 여읜 탓에 가난했던 반면, 세잔은 바르의 작은 마을 출신인 부유한 은행가의 아들이었다. 세잔의 아버지는 모자 공장을 운영하다 엑상프로방스에 하나밖에 없는 세잔 & 카바솔 은행을 인수했다.

폴과 에밀은 시, 불타오르는 낭만적 세계관, 그리고 자연과의 접촉을 통해서 얻게 된 강렬한 감각에서 지적 자양분을 취했다. 젊은 날의 향토애와 우정은, 장소의 아름다움을 되살리면서 남성적 동료애를 추억한 말년 세잔의 작품 속에서 다시 발견된다. 두 소년은 강가에서 헤엄을 치고, 물고기를 낚고, 들판을 뛰어다니고 가르단의 작은 마을 근처 톨로네의 작은 길, 혹은 필롱뒤루아 골짜기를 넘어 육중한 생트빅투아르 산을 오른다. 서로간의 열정적인 교류에서 두 소년은 불가능한 사랑에 관해 토론을 벌이는가 하면, 모험으로 가득 찬 영광스러운 미래를 꿈꾸기도 한다. 1858년, 세잔은 날씬한 그림자가 자신들의 발밑 절벽까지 그림자를 드리우며 강렬한 태양 빛을 막아주던 아크 강가의 소나무를 떠올린다. 자신의 친구에 관해 세잔은 훗날 '시적이며 술고래며 관능적이고 환상적이며 구식'이라고 묘사했다.

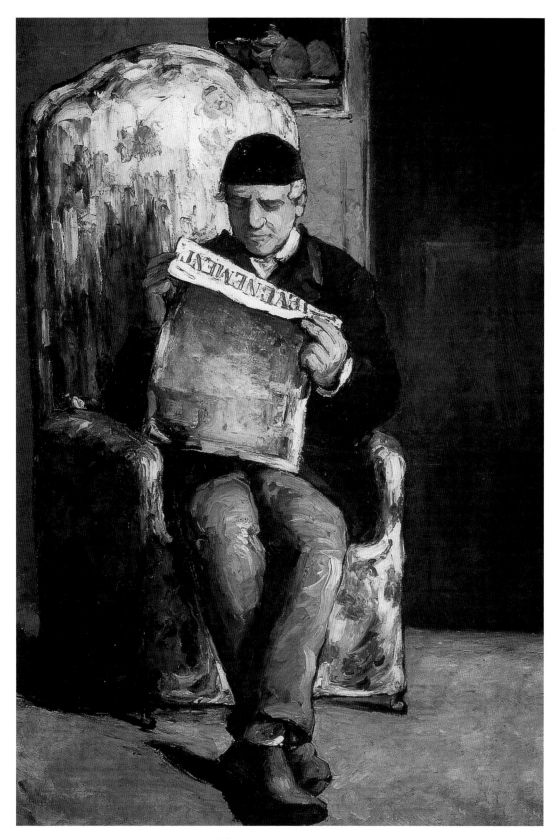

27쪽
자화상, 1860~1861년

폴 세잔, 1861년의 사진

에밀 졸라, 1860년경의 사진

장 오귀스트 도미니크 앵그르
유피테르와 테티스, 1811년
엑상프로방스, 그라네 미술관

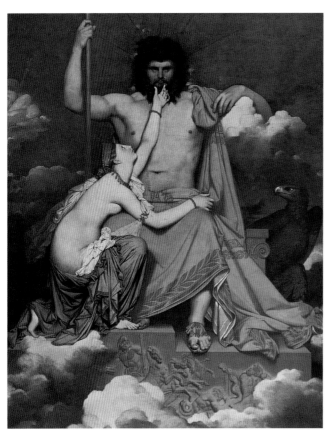

두 사람은 모두 시와 문학에 열정을 보인다. 두 사람은 희곡을 쓰고 라틴 시를 번역하고, 음악을 연주한다. 둘 간의 서신이 남긴 흔적에서 드러나는 것처럼, 세잔은 결코 사라지지 않은 목가적 웃음의 증인 베르길리우스의 『목가(牧歌)』 제2장 번역에 착수하기도 한다.

어디든 두 젊은이는 책을 함께 가져간다. 일 년 동안 강렬한 영감과 시의 운율로 그들을 사로잡은 자는 빅토르 위고였으며, 위고 다음에는 빈정거리는 투의 낭만주의와 반항적인 천재성으로 존경을 받은 뮈세였다. 훗날에 이르러 부인하거나 지우지 못할 문학적 유혹이 넘쳐흐른 젊은 시절이었다. 세잔이 1858년 12월, 졸라에게 보낸 시, 「끔찍한 이야기」와 관련된 내용은 바로 이 행복한 시기에 관한 것이다. 이 시는 익살스러운 어투로 시작하여 섹스에 관한 신랄한 이야기로 바뀐다. 건장한 체격임에도 불구하고 세잔은 심리적으로 매우 유약함을 보인다. 세잔은 호시탐탐 기회를 엿보는 악마의 지배를 받기라도 하듯 차츰 우울증에 시달린다. 그림에 대한 그의 사랑은 점점 더 명백하게 표출된다. 엑스 미술학교의 학생이었던 그는 엑스의 박물관에 전시되어 있던 뛰어난 풍경화가 프랑수아 마리 그라네의 야외 풍경화에 매료된다. 엑스에서 세잔은 에두아르 뒤뷔프나 니콜라 프리이처럼, 장차 모사(模寫)를 감행할 당시의 이류 화가들과 마찬가지로 장 오귀스트 도미니크 앵그르의 〈유피테르와 테티스〉에도 찬사를 보낸다.

폴 세잔과 에밀 졸라는 서로 격려하며, 함께 도전을 감행하고, 자신들의 이상과 실망감, 그리고 회한과 고통을 서로 나누어 가진다. 그들은 위대한 작품과 공동의 영광을 꿈꿨다. 폴은 점차 화가가 되기로 결심한다. 반면 에밀은 자신이 작가가 될 것을 감지하며, 친구의 판화를 삽화로 넣은 아름답고 숭고한 책이 그들에게 영광을 가져다줄 것을 상상했다. '천재들 사이의 형제애'로 결속된 이 둘의 이름은 이처럼 후대에까지 불가분한 관계로 남게 된다.

파리와 엑상프로방스 사이

1858년 2월, 졸라는 파리에서 어머니와 다시 만나야 했다. 이별은 고통스럽다. 두 젊은이들이 주고받은 편지의 내용은, 이를테면, "너 헤엄은 치니? 잘 놀고 있니? 그림은 그리니? 호른은 연주하니? 시는 쓰고 있니?"처럼, 차츰 기쁨에서 우울로, 활기에서 권태로 변해간다. 결국 1861년 세잔은 파리에서 모험을 감행한다. 파리의 스위스 아카데미에 등록한 세잔은 그곳에서 모델을 앞에 놓고 그림을 그리거나 루브르 박물관이나 뤽상부르 미술관에 있는 작품을 모사한다. 그러나 박물관에서 만나게 된 위대한 스승들은 그를 좌절하게 하고, 스스로의 능력을 의심하게 만든다. 자기 작업에 만족하지 못하고 실망한 세잔은 1861년 엑스로 되돌아온다. 이것이 바로 늘 힘들어했던 파리와의 관계에 대한 첫 번째 항거이다. 얼마 동안 세잔은 아버지 은행에서 일하지만 얼마 안 가서 다시 미술학교에 등록하고, 연말에 한 번 더 파리를 방문하다. 이때, 졸라와 함께했던 시간을 회상하면서 그가 주로 그린 것은 토목기사 프랑수아 졸라가 고안한 댐이나 톨로네 길가의 긴 산책로, 샤토누아르나 생조제프 구역 너머에 있는 숙식을 제공하기 위해 항상 개방되어 있던 예수회 기숙사 같은 것들이었다. 세잔의 완숙기 작품들 속에 반복하여 나타나는 주제들이다.

이 시기 수도 파리의 예술적 삶은 특히 풍요로웠다. 아카데믹한 고전주의 수호자들이 살롱과 국립미술학교를 지배하고 있었다면, 다른 한편으로 새로운 세대들은, 향후에 풍경과 새로운 기법에 있어서 놀라운 감수성을 창출할 사실주의에 관심을 기울였다. 예컨대 화가들은 붓질과 터치, 재료를 더 이상 숨기려고 하지 않았다. 살롱 비평에서 보들레르는, 자신의 소망이 시대정신을 포착할 수 있는 '현대적' 예술의 도래라고 말한다. 루브르 박물관에서는 국왕 루이 필립이 수집한 위대한 스페인 화가의 그림을 전시하는 한편, 일본식 판화의 확산은 동양 예술이라는 새로운 취

28쪽 위
유괴, 1867년
케임브리지, 피츠윌리엄 박물관

28쪽 가운데
성 앙투안을 시험하는 유혹, 1870년
취리히, 뷔를레 재단

28쪽 아래
에두아르 마네, **올랭피아**, 1863년
파리, 오르세 미술관

위
모던 올랭피아, 1873년
파리, 오르세 미술관

향을 일깨운다. 아카데미 스위스에서 세잔은 카미유 피사로를 알게 된다. 피사로는 거의 최초로 세잔의 재능을 인정하고 우정을 보여준 사람이다. 특히 베로네세의 그림을 연상하게 하는 세잔의 풍경화에 피사로는 찬사를 보낸다.

졸라에게 쓴 편지가 증명하듯, 젊은 세잔은 자신을 좌절하게 했던 장르인 누드 여인을 다시 발견한다. 세잔은 고통스럽고 어두운 이미지를 화폭에 담는다. 터치의 두께와 색채 감각은 프로방스의 화가 아돌프 몽티셀리의 기법을 떠올리거나, 도미에와 들라크루아의 모델을 참조하게 한다. 분노와 관능을 혼합하는 방식은 세잔이 사랑에 경험이 없다는 사실을 나타내며, 극적인 구성을 만든다. 그러나 세잔의 신중한 기질과 프로방스의 지방색은 호감을 얻지 못한다. 젊은 세잔은 종종 자신의 거북한 감정을 거친 행동으로 숨기곤 했다. 사실주의 동맹에 가담한 졸라는 어둡고 환상적인 세잔의 그림에 그다지 끌리지 않는다. 그는 오히려 미래의 인상주의 화가들, 이를테면, 모네, 르누아르, 피사로의 그림을 선호했다. 1863년, 이 예술가들은 마네의 〈풀밭 위의 점심〉이 큰 소동을 불러일으킨 낙선전에 참가한다. 새로운 회화의 편에 가담하기로 결정한 세잔은 아카데미즘에 반대하는 생동감이 살아 있는 방향으로 향한다. 파리 체류와 엑스로의 회귀를 반복하면서 그는 아버지와 누이들, 친구들과 도미니크 오베르 외삼촌의 초상화를 그린다. 이 초상화들은 작은 크기이지만, 모두 기념비적인 작품들이다.

1863년에서 1870년까지 세잔의 그림은 고독한 인물들의 표정을 반영한다. 이 작품들은 복잡하고 고통스러운 언어를 통해 삶의 어려움을 표현한다. 기술을 완벽하게 연마하지 못하고, 가족의 압력에 굴하는 예술가의 회의가 엿보인다. 미래의 인상주의 화가들이 일드프랑스의 농촌에서 빛을 좇는 데 비해서, 세잔은 어두운 구성 속에서 그늘을 찾는다. 이 어두운 구성에서 감정은 자주 고통스러운 얼굴을 취하고, 사랑은 분노와 불가

30쪽 위
모자를 쓴 도미니크 외삼촌의 초상, 1866년
뉴욕, 메트로폴리탄 미술관

30쪽 아래
도미니크 외삼촌의 옆모습 초상, 1866년
케임브리지, 킹스 칼리지, 피츠윌리엄 박물관에 기탁

위
도미니크 외삼촌의 초상(변호사), 1866년
파리, 오르세 미술관

분의 관계를 맺는가 하면, 엉뚱하면서도 때때로는 기괴한 취향을 나타낸다. 이 작품들은 있음직한 사실들에 관한 개인적 구성, 자의적인 배율의 형상, 어떤 때는 엄숙한 이미지, 또 어떤 때는 고통 받는 이미지, 엄격하게 조직된 풍경 등을 통해 강렬한 감정을 표현한다. 마치 예술가의 위대함이란 극단성을 거쳐서 발생하기라도 한다는 듯이, 이 작품들에서 미술은 모든 차원의 감정을 드러낸다. 표현주의적인 강조가 매우 두드러지지만 세잔은, 자신의 작품을 평화롭고 상이한 아름다움의 경지로 이끌어주는 자연에 대한 연구와 상상력의 힘을 결합하는 데 성공한다.

팔레트 나이프를 사용한 이 시기의 그림은 세잔의 작품 중에서도 예외적인 표현력을 보여준다. 세잔이 1897년 자드부팡을 떠나갈 때, 그의 생각은 심하게 바뀌어 이 그림들 가운데 상당수를 손수 없애버리게 된다. 따라서 결정적인 역할을 한 작품들만이 남는다. 바로 이 시기에 세잔은 터치를 통해 현대적인 의미의 형태를 구성하려는 야망과, 이미지를 해체하기 위해 재료의 두께를 이용한다는 생각을 처음으로 품게 된다. 아카데미즘의 대표자들과 살롱의 주최자들에게 눈에 뜨일 정도로 적대적인 세잔은 심사위원들에게 도전하기를 원한다. 도발에 열중하면서 세잔은 자신의 그림이 예외 없이 대부분 거부되는 것을 보며, 이러한 사실에서 상당한 자부심을 느낀다. 세잔은 국립미술학교의 행정 감독관 알프레드 드 니외베르케르크 백작에게 신랄한 내용의 편지를 보내지만 결코 답장을 받지는 못한다. 세잔은 여기저기에서 예술에 관한 자신의 생각을 주장하고, 졸라는 『레벤망』에 편견에 사로잡혀 새로운 예술을 인정할 능력을 상실한 아카데미즘과 관치 예술을 폐기하라는 내용의 기사를 집필하여 세잔을 옹호한다. 1866년 봄, 졸라는 자신이 쓴 기사를 한데 모아 『나의 살롱』이라는 책을 출간하여 세잔에게 헌정한다.

새로운 세대의 작가들과 예술가들은, 바티뇰가에 있는 게르부아 카페 그룹의 리더로 여겨진

32쪽 위
아실 앙프레르의 초상, 1868~1870년
파리, 오르세 미술관

32쪽 아래
고통(막달라 마리아), 1867년
파리, 오르세 미술관

위
흑인 시피옹, 1867년
상파울루 미술관

파리의 카페

에드가 드가, **압생트**, 1876년
파리, 오르세 미술관

에두아르 마네, **자두술**, 1878년
워싱턴, 국립 미술관

19세기 중반 이후부터 파리의 카페는 작가와 예술가가 만나는 장소이다. 귀스타브 플로베르는 앙리 팡탱 라투르와 자신의 친구들을 만날 수 있는 타란 카페에 간혹 모습을 드러낸다. 코로가 장식을 담당한 플뢰뤼스 카페에는 글레이르 작업실의 제자들이 모여들고, 대로에 위치한 토르토니 카페 역시 당시에 인기를 모았던 화가들이 만나는 장소다. 사실주의의 대표주자들은 마르티르 식당이나 앙들레 식당에 모이고, 이곳에서 귀스타브 쿠르베가 식사를 한다. 시인, 소설가, 기자, 화가도 이곳에서 사실주의 이론을 열정적으로 옹호한다. 쿠르베 주위에는 보들레르를 비롯하여 샹플뢰리, 뒤랑티, 방빌, 카스타냐리 등 수많은 화가들이 모인다. 이들 가운데에는 젊은 의학도도 있었는데, 그는 바로 폴 가셰이다. 가셰는 예술계에 대한 열정으로 마르티르 식당의 모임에 줄곧 참여하게 된다. 당시에 가장 견식 있는 사람들이 아카데미즘의 엄격한 규약과 절연할 필요성을 주장한 곳도 바로 이곳이다. 피사로는 '루브르궁을 태워버려야 한다'고 선언하고, 시인이자 조각가인 자샤리 아스트뤼크는 '미래는, 진실을 사랑하고 이 진실에 자신의 모든 열정을 바칠 수 있는 능력이 있는 새로운 세대의 것임이 틀림없다'고 단언한다.

1866년까지 에두아르 마네는 바드 카페를 애용하는 사람들 가운데 한 명이다. 당시에 인기가 높았던 이 카페는 1870년의 전쟁이 끝난 후에는 바티뇰 가(오늘날의 클리쉬 가) 11번지에 위치한 게르부아 카페에 그 인기를 내주게 된다. 몇 년 전의 쿠르베와 마찬가지로 마네는 새로운 예술 경향을 주도하는 우두머리로 자리 잡는다. 마네의 모임에 참여한 사람들로는 팡탱 라투르, 드가, 르누아르 등을 들 수 있고, 스테방, 졸라, 에드몽 메트르, 콩스탕탱 기 등은 가끔씩 모습을 보였으며, 파리에 있을 때의 세잔, 시슬레, 피사로, 모네 등도 이 그룹에 참여한다. 관대한 성격의 마네였지만, 자주 사납기까지 한 말장난으로 적을 만들기도 했다. 이런 성격으로 마네는 비평가 뒤랑티로 하여금 결투를 신청하게 만들기도 하고, 또 어느 날인가는 그와 마찬가지로 성미가 까다로운 에드가 드가와 격렬한 논쟁을 벌이며 맞서기도 한다. 에밀 졸라가 게르부아 카페를 자주 드나드는 사람들 가운데 한 명이었다면, 폴 세잔은 신중하게 거리를 유지했다. 그는 일년의 반을 엑스에서 보낸다. 떠들썩한 논쟁과 폭력적인 말다툼 속에서도, 게르부아 카페에 모인 예술가들은 공통적 견해를 찾아나간다. 이러한 논쟁은 결국 1874년, 나다르의 작업실에서 첫 번째 인상주의 전시회 개최를 결정하기에 이른다.

이때를 기점으로 게르부아 카페 대신에, 페르난도 서커스장에서 멀지 않은 피갈 광장에 있는 누벨 아텐 식당이 새로운 만남의 상소로 대두한다. 그리고 바로 이곳에서 포랭, 라파엘리, 잔도메네기 등과 같은 아직 젊은 화가들이 마네와 드가, 그리고 이들의 동료들과 합류한다. 당시에 제작된 중요한 두 작품, 드가의 〈압생트〉와 마네의 〈자두술〉을 보면 이 식당의 분위기를 엿볼 수 있다.

가운데
몽마르트르의 누벨 아텐 식당
1906년의 사진

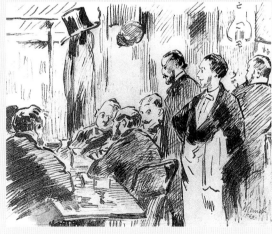

아래
에두아르 마네, **게르부아 카페**
1869년, 케임브리지, 포그 미술관

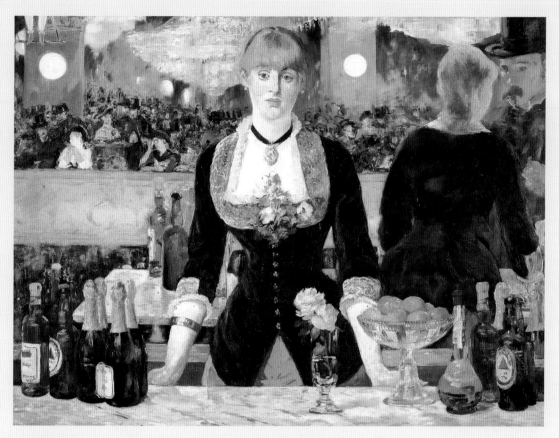

아래
모던 올랭피아, 1869~1870년

맨 아래
에두아르 마네, **풀밭 위의 점심**, 1863년
파리, 오르세 미술관

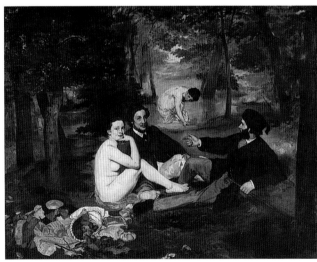

37쪽 위
전원, 1870년
파리, 오르세 미술관

37쪽 아래
풀밭 위의 점심, 1875~1877년

마네 주위로 습관처럼 모여든다. 모네의 증언에 따르면, 세잔은 그룹에게 도발적인 눈길을 던지면서 카페 안으로 들어왔다고 한다. 세잔은 자신이 입고 있는 조끼를 열어젖히고 바지를 치켜올린 후, 보란 듯이 붉은색 허리띠를 조절하고 나서 구석에 앉아 자신의 주위로 펼쳐지는 모든 대화에 무관심한 듯한 태도를 드러냈다고 한다. 마네의 고상함과 대조를 이루는 세잔의 이러한 거친 방식 때문에 세잔은 반항의 이미지를 쌓았다. "나는 당신에게 악수를 청하지 않소. 왜냐하면 일주일 동안이나 손을 씻지 않았기 때문이오"라고 세잔은 마네의 부르주아식 습관을 비난이라도 하듯 말했다. 하지만 마음 깊은 곳에서 세잔은 이 인상주의의 대부가 남긴 작품의 우수성에 찬사를 보내고 있었다. 즉, 마네의 정물화가 지닌 아름다움 앞에서, 부드러우면서도 관능적인 터치 앞에서, 색채로 형태를 정의하는 기술 앞에서 세잔은 경의를 표했던 것이다.

여전히 부자연스러운 상상력에 지배되고 있던 세잔은, 자신의 동료들과는 달리 야외로 나가 그림을 그리는 일이 매우 드물었다. '소재를 앞에 놓고' 그릴 때면 풍경을 바꿔놓는 기운찬 터치를 이용한다. 특히 피사로를 따라서 작은 터치로 색채와 빛의 무한한 변주를 만들어내는 방법을 발견하기까지는 여러 해가 더 흘러야 했다.

1869년 초, 세잔은 쥐라 출신인 열아홉의 젊은 모델 오르탕스 피케를 만난다. 오르탕스 피케는 검고 커다란 눈과 새카만 머리칼, 그리고 환상적 얼굴빛의 소유자였다. 열한 살 위인 세잔은 곧바로 이 젊은 여인에게 반하게 되고, 부모에게 이 사실을 밝히지 않은 채, 자신과 삶을 함께하자고 그녀를 설득한다.

살롱전에서 세잔의 작품들은 여전히 거부당한다. 비평가와 대중은 그를 무시한다. 이러한 무관심 속에서도 세잔의 그림은 매우 강력한 표현의 힘을 얻고, 이러한 젊은 날의 절치부심은 훗날의 작품 속에 지속적으로 흔적을 남기게 된다.

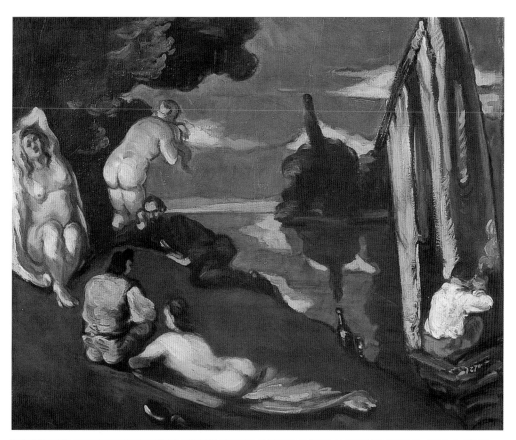

자연의 모티프

1871
1872

38~39쪽
오베르의 라크루아 영감의 집(부분), 1873년
워싱턴, 국립 미술관

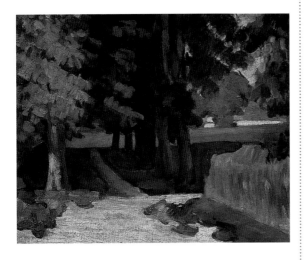

위
자드부팡의 오솔길, 1871년
런던, 테이트 갤러리

아래
밀짚모자의 남자(귀스타브 부아예)
1871년, 뉴욕, 메트로폴리탄 미술관

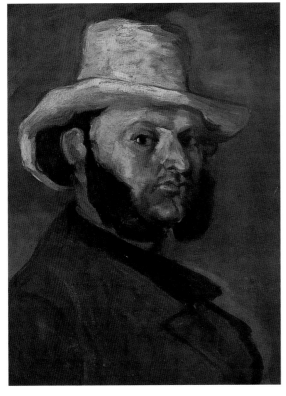

인상주의를 향하여

"나의 첫 번째 시기는 열정적인 그림으로 채워졌다. 나는 이 시기에 가끔씩 리베라, 카라바조, 쿠르베, 그리고 들라크루아의 그림을 나의 방식대로 다시 그리곤 했다. 이와 같은 방식으로 단지 그리는 법만을 배울 수 있었을 뿐이라는 사실을 깨달은 것은, 이 같은 걱정거리를 이미 해결한 바 있던 모네와 피사로를 만나고 나서이다." 통제 불가능한 광기와, 불확실한 직업 속에서 이미 빛을 발하던 뛰어난 재능을 알린 활동 초기 십 년간을 이 같은 말로 세잔은 설명한다.

1870년 프랑스 프로이센 전쟁은 예술가들의 모임을 분산시켰다. 모네와 피사로는 런던에 가고, 르누아르와 마네, 그리고 프레데리크 바지유는 전쟁에 참전한다. 바지유는 11월 20일 본라롤랑드 전투에서 사망한다. 병역 기피로 쫓기던 세잔은 오르탕스와 함께 마르세유 근처의 작은 마을 에스타크에 은둔한다. 엑스에서 환상적이고 감각적인 영감으로 작품을 완성하면서 몹시 힘든 시기를 막 겪은 후였다. 때때로 세잔은 마네가 소중히 여긴 주제를 다시 그리곤 했지만, 충실하게 그것을 옮겨 그리기보다는 암시하는 방식을 택했다. 세잔의 정신 상태를 나타내는 이 옮겨 그린 비유 과정을 식별하는 것은 어렵지 않다. 마네나 졸라의 예술과의 관계는 세잔의 작품 속에 깊이 각인된 갈등과 관능적 자연으로 드러난다.

에스타크에서 세잔은 인물을 잠시 접어두고 야외에서 풍경을 그린다. 두꺼운 물감이나 팔레트 나이프를 사용한 그림은 앞선 시기의 어둠이 짙은 작품의 기법을 상기하게 만든다. 그는 마르세유 만(灣) 앞의 산에 둘러싸인 마을의 지붕, 맑게 갠 하늘 아래 꾸불꾸불 나 있는 길, 녹색 언덕 위의 소나무, 물 위에 반사된 바위 등을 화폭에 담는다. 자연에 관한 연구는 차츰 지배적인 요소가 되며, 젊은 날의 조형언어가 차분하고 겸허한 마음으로 대체된다.

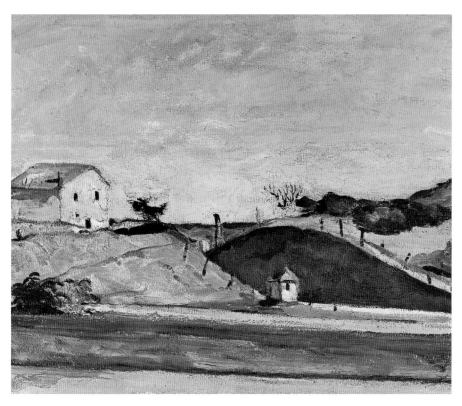

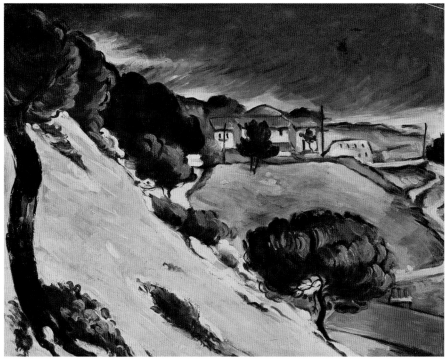

위
흙더미(해자), 1870년경
뮌헨, 노이에 피나코테크

아래
에스타크의 녹는 눈(붉은 지붕들), 1870년
취리히, 뷔를레 재단

위
카미유 피사로의 초상
1873년경, 파리
루브르 박물관, 드로잉 전시실

아래
세잔과 피사로

피사로의 교훈

1872년 퐁투아즈에 정착한 세잔은 피사로의 지도 아래, 풍경화에 대한 모험을 감행한다. 인상주의 화가들 중에 최고 연장자인 피사로는 곧고도 거침없는 성격의 소유자다. 졸라에 따르면 피사로는 '예술을 순수하고도 영원한 진리로 바꿀 수 있는 자'이다. 스승이자 친구, 그리고 예술적 모험의 동반자로서 피사로는, 화가로서의 세잔의 인물상에 근본적인 중요성을 부여한다. 코로의 제자로서 사물의 형태뿐만 아니라 빛의 반사로 물드는 대기에도 세심한 주의를 기울인 그는, 미래의 인상주의자들에게 공통적으로 나타나는 현실 세계의 일시적인 효과를 중시하려는 의지에 전적으로 동조하지는 않았다. 피사로의 모든 작품은 조화로운 견고함과 세잔에게 전수된 균형에 대한 배려를 특징으로 삼는다. 1860년대의 말기에 이르러 대기의 반영에 가장 민감해 보였던 모네가, 피사로가 가장 선호하는 대화 상대가 되었을 때도, 피사로는 현실을 조직되지 않은 요소들의 세계로 인식한 인상주의의 관점과, 풍경을 다양한 형태의 조화로운 구성으로 파악한 전통적인 이론을 서로 결합하는 것을 잊지 않았다.

지금까지 자신을 과소평가해 온 모든 사람들을 깜짝 놀라게 할 능력이 있음을 확신하게 만드는 세잔의 발전 과정을 피사로는 흥미 있게 지켜본다. 그리고 세잔은 자신의 친구가 가져다준 긍정적인 영향을 기꺼이 받아들인다. 세잔은 피사로의 가벼운 터치와 좀 더 밝은 색의 팔레트를 받아들이고, 모사 대신 색조를 연구하고, 자연을 재현하는 규율을 습득하고, 빛과 색채가 주는 기쁨을 발견한다. 이미 몇 년 전부터 에스타크의 바다를 홀로 마주했던 세잔은 풍경과 보다 직접적인 대화를 나눌 필요성을 감지했다. 그러나 그의 그림은 여전히 인상주의의 가벼운 터치에 적응하지 못한다. 1872년부터 새로운 세계와의 접촉이 필요해진다. 세잔은, 그림의 다양한 요소를 표현의 통합으로 이끌어주는 현실 세계에 대한 거리 두

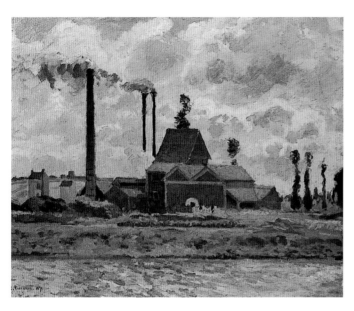

위
카미유 피사로, **퐁투아즈 근처의 공장**
1873년, 스프링필드(매사추세츠) 미술관

아래
상글 산 근처의 공장, 1869~1870년

위
가셰 박사의 초상, 1872~1874년
파리, 루브르 박물관, 데생 전시실

아래
가셰 박사의 집, 1873년
파리, 오르세 미술관

기와 객관적 분석의 단계로 나아간다. 빛은 공간 속에서 구도의 전개 방향을 결정하고, 울림이 큰 색채를 가져다준다. 동일한 모티프를 자주 함께 그렸던 모네와 르누아르처럼 세잔과 피사로 역시 나란히 작업한다. 그들은 항상 함께하며, 각자는 자신들의 눈과 고유한 감각에 비추어 중요한 것들에만 충실한다. 자연에 대한 이러한 시각에는, 피사로에게 자연을 정확하게 지각하도록 한 겸손함이 있다. 세잔이 펼쳐진 풍경 앞에서 수용한 것도 바로 이와 같은 정신이다.

바르비종파 중의 한 명이던 샤를 프랑수아 도비니가 살던 오베르쉬르우아즈의 언덕 위에는 폴 가셰 박사의 저택이 있었다. 열정적 판화가인 가셰 박사는 피사로와 기요맹, 그리고 세잔에게 협력을 요청하고, 그들이 작업실을 사용할 수 있게끔 배려한다. 1873년 초, 세잔은 퐁투아즈를 떠나와서 오베르의 가셰 박사 집에서 그리 멀지 않은 곳에 정착한다. 이곳에서 세잔은 경력을 통틀어 유일하게 판화 작업을 했나. 그는 수많은 정물들, 특히 가셰 박사의 부인이 델프트 산(産) 꽃병에 손수 꽂아 놓은 아름다운 꽃을 그린다.

이 시기의 오베르는 여전히 짚으로 지붕이 덮인 집들이 길가를 따라 늘어선 커다란 마을이었다. 세잔은 가셰 박사의 집에 이르는 길이나 주변의 밭을 그린다. 박사의 증언에 따르자면, 세잔은 천천히 작업했다고 한다. 예컨대, 세잔은 하루에 모티프를 두 번씩 검토했는데, '한 번은 흐린 날씨에, 한 번은 맑은 날씨에'였다고 한다. 만족할 줄 모르는 세잔은 작품의 구성을 다음 철이나 이듬해에 다시 고치려고 자주 시도하여 '1873년에 그린 봄의 풍경은 1874년 눈의 효과를 반영한 결과를 낳았다.' 세잔의 공들인 기술과 악착같은 고집이 모든 자연스러움을 앗아간 것은 아니었다. 인상은 매우 강하고, 자연의 비밀을 꿰뚫어보려는 의지는 억제할 수 없을 정도이며, 감각을 포착하려는 시도는 매우 겸허하여, 마티에르의 두터운 층이 진실성과 지각의 힘을 없애지 않는다.

가셰 박사와 그의 친구들

기인(奇人)이면서 위대한 예술 애호가인 폴 가셰 박사는 젊은 시절에 파리의 카페를 애용했으며, 평생 동안 회화의 새로운 경향에 줄곧 관심을 가졌다. 열렬한 공화주의자이자 진화론자, 자유사상가이자 사회주의자였던 그는 쿠르베와 상플뢰리, 그리고 빅토르 위고와 알고 지냈다. 동판화가 브레스댕과 메리용의 친구이기도 한 그는, 유사요법(類似療法)에서부터 화장(火葬)에 이르기까지, 지식인 계층의 논점으로 새롭게 대두되는 모든 문제에 관심을 보였다. 가끔씩은 회화에 전념하기도 했지만, 도미에와 밀레의 작품을 본뜨며 특히 판화에 열정을 드러냈다. 오베르쉬르우아즈에 있는 자신의 집에 그는 친구들과 함께 사용할 작업실을 만들었다. 그리고 바로 이곳에서 세잔은 피사로와 기요맹과 함께 자신의 작품에서는 다시 볼 수 없는 유일한 판화 작품을 제작했다. 가셰 박사는 세잔으로부터 여러 작품을 구입했는데, 그 가운데 하나가 바로 마네의 유명한 작품을 은근히 풍자하는 〈모던 올랭피아〉이다. 나중에 가셰 박사는 정신병으로 쇠약해진 빈센트 반 고흐를 오베르의 집으로 맞아들인다.

고흐를 돌봐주면서 가셰 박사는 화가에게 에칭을 권유하고, 빈센트는 집주인의 초상화를 판화로 만든다. 1890년 6월, 빈센트는 유명한 초상화 두 점을 화폭에 담았다. 테오에게 빈센트는, 어두운 코발트블루를 배경으로 매우 밝은 흰색 모자를 쓰고 푸른색 외투를 입은 채, 노란 책과 자주색 디기탈리스 꽃이 놓인 붉은색 탁자에 팔꿈치를 기댄 박사의 초상화를 어떻게 제작했는지 이야기했다. 예술을 직접 실천함으로써 빈센트와 가셰 박사 사이에는 우정이 싹텄다. 빈센트는 자신과 같은 언어를 이야기하는 사람을 발견했던 것이다. 1890년 7월 27일, 빈센트는 권총 자살을 시도했다. 가슴에 상처를 입은 그는 가셰 박사를 불러 치료를 받은 후, 파이프 담배를 입에 물고는 테오에게 편지를 썼다. 7월 29일에 세상을 떠난 빈센트의 장례식에서 가셰 박사는, 빈센트가 인간성과 예술이라는 두 가지 목표만을 가졌던 정직한 인간이며 위대한 예술가였다는 것, 그리고 그가 모든 것에 우선하여 추구한 것은 예술이었다고 당황스럽게 말할 수 있었을 뿐이었다.

오베르에 있는 가셰 박사의 집

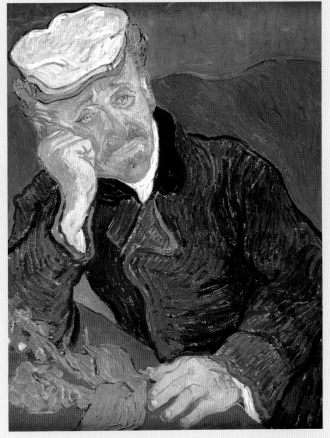

빈센트 반 고흐, **가셰 박사의 초상**, 1890년
파리, 오르세 미술관

인상주의의 방법

세잔이 중첩된 터치로 형태를 정의하기 위해 대기의 효과를 포기했더라도, 퐁투아즈와 오베르쉬르우아즈에서 그린 세잔의 작품들은 인상주의의 영향력을 증명하는 결과를 낳는다. 예컨대, 이시기 작품들에서는 현실세계의 지속적인 변화를 포착함과 동시에 현실세계의 지속성을 확립하려는 지각적 행로의 징후가 목격되는 것이다.

피사로의 교훈에서 새로운 기법을 모색하게 된 세잔은 자기 기질의 특성을 능숙하게 지배할 수 있는 가능성을 포착한다. 피사로는 세잔에게 적절한 기술적 도구를 선택하여 가능하면 가장 직접적으로 감각을 반영하라고 충고한다. 이를테면, 눈은 모든 것을 지각하려 시도해야 한다. 그러기 위해서는 최초의 인상을 간직해야 하고, 이를 위해서 주저 없이 그려야만 한다. 특히 자연의 영향에 복종하는 것이 관건이다. 이러한 방식으로 세잔은 수많은 반사광의 관찰법을 익힌다. 색채에서 세잔은, 농도와 두께의 차이로 근경과 원경을 연결할 수 있는 중요한 본질을 발견한다. 생생한 색채가 전통적인 음영 처리를 대신하고, 세잔이 모사하거나 극적인 강조를 표현하기 위해 사용하던 급격한 명암 또한 대신한다. 인상주의의 방법은 박력 있는 스타일을 앗아가지 않은 채, 세잔의 그림을 상상력의 조작으로부터 해방한다. 인상주의를 수용한 덕에 풍경에 친근한 매력을 느낄 수 있는 길이 열렸다. 세잔은 대조의 역할을 줄이고, 보다 부드러운 조화를 창조한다. 충동적으로 크게 움직이던 터치의 리듬이 보다 감각적이고 세밀해진다. 이내 작품은 아주 새로운 자율성과 차분함을 발견한다. 젊은 날의 언어는 자연의 모티프에 자신의 자리를 양보한다. 이 시기에 자연과 회화는 사는 것과 그리는 것의 기쁨을 증명하듯 맑고 밝은 빛 속에서 축전을 올린다. 퐁투아즈와 오베르의 풍경과 빛은 프로방스의 것이 아니었다. 관찰력과 피사로의 그림은 세잔의 팔레트를 바꾸어 놓았던 것이다.

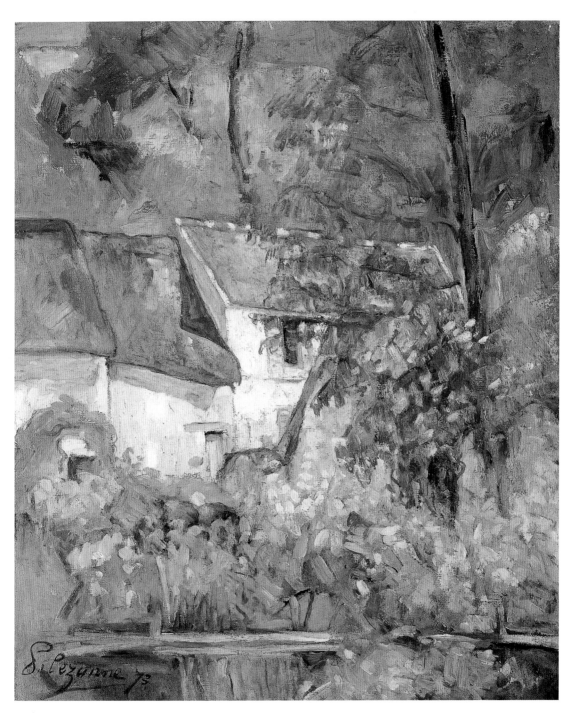

46쪽 위
오베르의 전경, 1873~1875년
시카고 아트 인스티튜트

46쪽 가운데
빈센트 반 고흐, **구름 낀 하늘 아래**
오베르의 밀밭, 1890년
피츠버그, 카네기 미술관

46쪽 아래
오베르의 푸르 거리, 1873년
필라델피아 미술관

위
오베르의 라크루아 영감의 집
1873년, 워싱턴, 국립 미술관

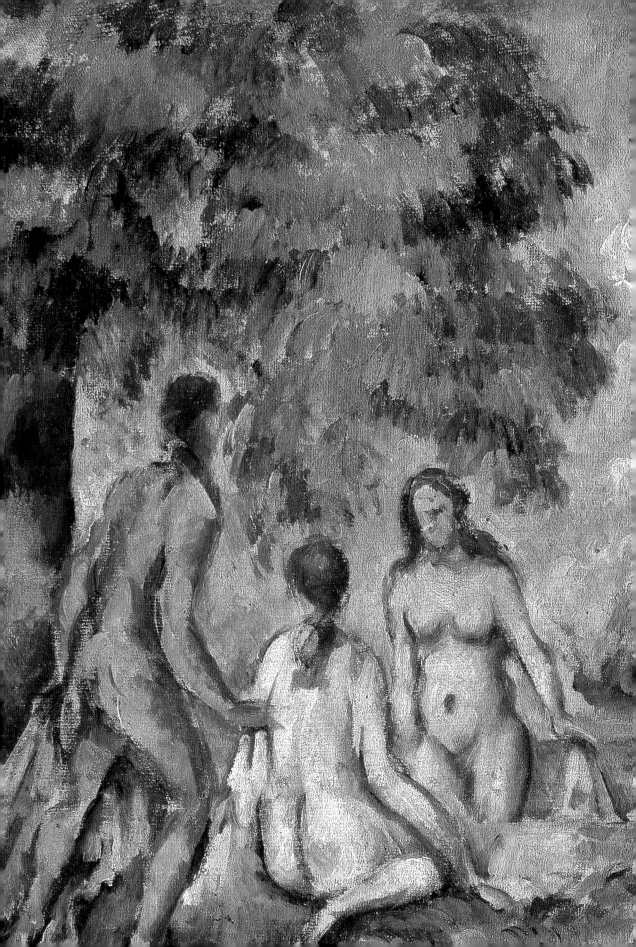

색채의 이용

1873
1884

소풍(연못), 1873~1874년
보스턴 미술관

오베르의 레미 사거리, 1873년
파리, 오르세 미술관

48~49쪽
여덟 명의 여인들(목욕하는 여인들, 부분)
1883~1887년

51쪽
목매단 사람의 집(부분), 1873년
파리, 오르세 미술관

현실세계의 새로운 견고성

대기 속에 잠겨 있는 대상을 앞에 놓고 모티프에 몰두하면서 세잔은 자신의 시야를 확대하는 한편, 사물에 안정성을 부여하려는 야망도 포기하지 않는다. 세잔이 이해한 바에 따르면, 시간은 공간과 동일한 가치를 지닌다. 때문에 세잔은 건설적 의미에서 대기를 이용하는 방식대로 시간을 의식하여 작품을 구성한다. 순간의 유혹에 자신을 내버려두면서, 그는 순간적인 이미지보다 덜 자의적이라고 판단한 시 · 공간의 연속성과 순간의 유혹을 대비시킨다.

이 시기의 가장 유명한 그림들은 인상주의 화가들이 중요하게 여겼던 빛의 원자화 기법을 거부하고, 무지갯빛 색채로 덮인 풍경을 흐리게 하려고도 하지 않는다. 〈목매단 사람의 집〉과 세 가지 버전의 〈가셰 박사의 집〉의 힘찬 이미지는 오베르 근처에 내린 눈의 효과와 나무와 집 사이의 시골 길을 보여준다. 이 작품들 속에서 사물은 도처에서 자신의 실체를 간직한다. 예컨대, 한 그루 나무의 마티에르는 집의 마티에르처럼 견고하며, 하늘과 구름은 바람과 빛의 떨림을 가지고 있지만, 변화의 순간이 지나자마자, 마치 자신들의 본성이 확고부동이라는 양 견고성을 간직한다.

1870년대 중반 이후, 세잔은 방향성 있는 터치를 사용하기 시작한다. 보다 완벽한 공간 구성을 목표로 한 이 터치는 평행선으로 방향을 제시하고 채색된 빛의 점으로 시각적인 감각을 표현한다. 세잔의 옆에서 함께 작업을 한 피사로 역시 공간에 새로운 의미를 부여하는 더 풍부한 터치를 사용하는데, 그가 이러한 양식적 단절을 결심한 것은 어쩌면 세잔과의 관계 때문이었을 것이다.

친구들이 제시한 빛의 관점에 세잔은 새로운 시각을 첨가한다. 이 시기의 작품들 속에서 재현된 세계의 이미지를 보면, 세잔은 냉백히 인상주의 화가로 보인다. 그러나 세잔의 작품에는 독창성과 복합성을 만들어내는 긴장감이 지속적으로 감돈다. 세잔의 야망은 계속해서 위압감을 주면서

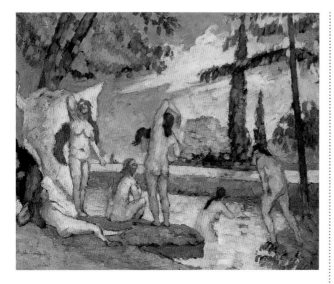

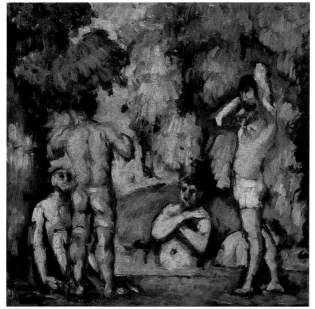

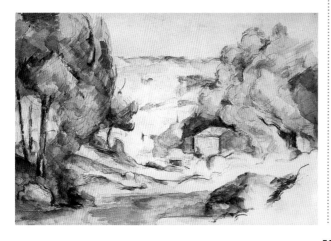

도 탐구하라고 손짓하는 자연과 진정으로 접촉하는 것이었다. 그의 그림에서 전형적인 인상주의풍을 실행한 흔적은 발견하기 어렵다. 통일된 구성 속에 상이한 요소를 용해하여 불균형을 없애는 일이 필요해 보인다. 같은 시기에 세잔은 전혀 예기치 못한 구성에다가, 마치 자연의 결코 뺏을 수 없는 요소의 영속성을 확신하기라도 하는 것처럼, 자신의 환상을 뒤흔드는 격정을 새롭게 표현한다. 여성의 육체를 재현하는 데 따르는 어려움 때문에 둔화된 상징적이고 관능적인 장면은, 난삽하게 표현된 감정만큼이나 거만함과 난폭함, 그리고 조롱의 색채를 띤 자발적인 서투름을 통해 부각된다. 야외에서 그린 자연 탐구와 작업실에서 실행하는 인물 소묘 사이의 관계에서 유발된 복잡한 문제를 제기하는 첫 번째 목욕하는 여인들 그림은 이와 같은 사실을 잘 보여준다.

1860년과 1870년 사이에 완성된 세잔의 풍경화는 공간을 더욱 명확하게 정의하는 방향으로 변화한다. 터치는 더 정확해지고, 채색된 빛 부분들은 더욱 균질화된다. 초상화는 인상주의의 경험을 느끼게 하지만, 또한 젊은 시절 작품의 기념비적인 특성을 간직한다. 신중하고도 초연한 관찰은, 삶의 호흡을 표현하는 빛과 색채의 역할로 이루어지는 건축적 구성에서 표출된다. 원기 왕성하면서도 우울의 뉘앙스를 가볍게 풍기는 자화상은 마티에르의 표현력과 내면의 고조된 감정 인식의 차원에서 다른 작품들과는 확연히 구분된다. 1860년대에 형태를 지배하는 방법을 터득한 세잔은 빛으로 형태를 공들여 만들려고 시도한다. 1877년 비평가 에드몽 뒤랑티는 「새로운 회화」라는 팸플릿에서 인상주의자의 특성을 언급했다. 색채 문제를 분석하면서 뒤랑티는, 강한 빛이 색조를 빼앗는다는 점과 강력한 광채로 오브제에 반사된 태양빛이, 일곱 가지 무지개 빛깔을 단 하나의 무색 광휘, 즉 빛으로 녹여버려 통합된다는 점을 인상주의자들이 인식함으로써, 색채 분야에서 위대한 발견을 이루었다고 설명한다.

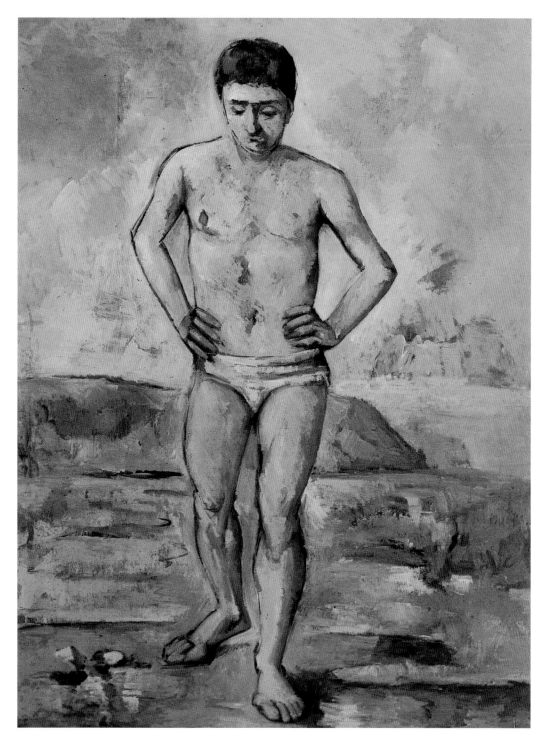

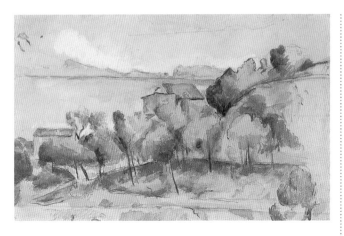

에스타크 만(灣), 1878~1882년
취리히, 쿤스트하우스

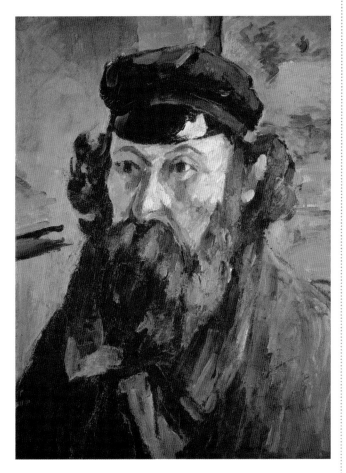

모자를 쓴 자화상, 1873~1875년
상트페테르부르크, 에르미타슈 미술관

그렇지만 1876년 7월 이후, 세잔이 에스타크에서 피사로에게 보낸 편지에는 자신을 인상주의자와 다르게 생각한다는 내용이 명확히 담겨 있다. 뒤랑티가 제기한 이론적 분석이 남프랑스의 빛에는 적용되지 않을 뿐만 아니라, 자연에서 생생하고 적나라하며 해체할 수 없는 색채를 발견한 자신의 그림에 적용되지 않는다는 사실을 세잔이 확인한 곳은 바로 에스타크이다. 세잔에게 에스타크 풍경은 마치 '게임 카드'처럼 비추어진다. 파란 바다 위 붉은 지붕은, 너무나 강렬한 햇빛 속에서, 흑백으로만이 아니라 파란색과 붉은색, 갈색과 보라색으로 윤곽을 드러내는 오브제처럼 보인다.

세잔에게 있어서 조형적 확실성은 인상주의의 운동성과 대립한다. 예컨대, 비록 외관의 다양성과 상이함에서 자극을 받은 그의 시각이 하나의 종합을 실행하기에는 아직 부족하다 하더라도, 그의 눈에 의해 지각된 실루엣의 힘은 빛 속에서 오브제들을 융해하는 것보다 우세했다.

세잔은 차츰씩 사물에 어떤 구조를 부여하는 동시에 사물과 확고하게 연관된 공간을 창조하는 데도 성공을 거두게 된다. 이 순간부터 세잔은 본질상 지울 수 없는 것을 고정하고 인상주의를 '박물관의 예술처럼 지속적인' 예술로 변형하려는 경향을 지닌다.

1877년 세 번째 인상주의전 이후 세잔은 프로방스로 되돌아온다. 자신의 기질에 잘 맞는 자연과 접촉하고, 오브제에 내리쬐어 윤곽을 뚜렷이 드러내는 강렬한 햇빛 아래에서 세잔은 진화를 향해 새로운 단계로 일보를 내딛을 준비를 한다. 인상주의의 교훈을 저버리지 않은 채, 점점 더 강하게 부과될 창조적인 의지에 자신을 맡긴다.

그림이 성숙해지고 질적으로 성장했지만 비평가나 대중들과의 관계는 여전히 어려웠다. 1877년 인상주의 전시회 당시, 『샤리바리』의 비평가이자 3년 전 나다르의 작업실에서 전시된 이 작품들을 신랄하게 조롱하기 위해서 인상주의자라는 용

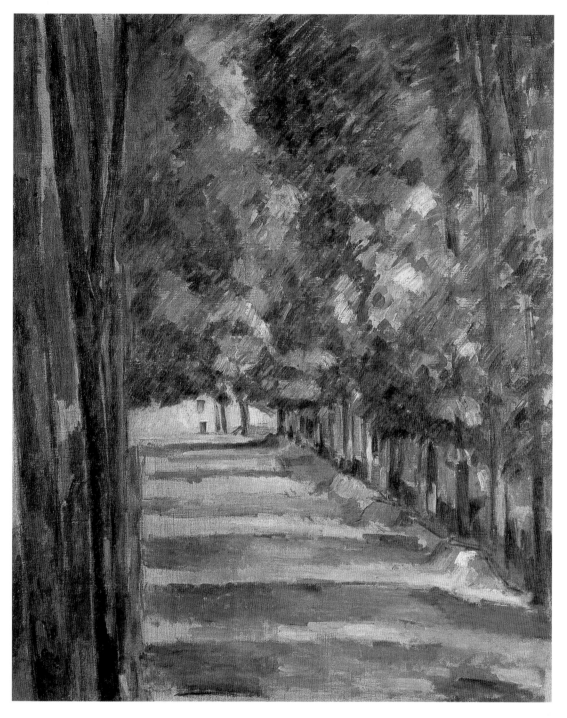

오솔길, 1879년
고텐버그 미술관

예술가와 남프랑스

맑은 하늘, 태양, 바다를 갖춘 남프랑스는 예술가에게 선택된 땅이다. 엑스 출신인 세잔은, 결코 자신과 멀어지기를 원하지 않았던 그곳의 모든 풍경에 특별하고 풍부한 열정을 키우면서, 고향 프로방스에 줄곧 깊은 애착을 가진다. 이에 비해 다른 지방에서 온 화가 대부분은 남프랑스의 태양빛에 매료되었다.

1903년부터 카뉴쉬르메르에 정착한 르누아르는 이곳에서 풍부한 마티에르가 주조를 이루는 화려한 작품 제작에 몰두한다. 시냐크와 반 리셀베르그, 뤼스, 크로스 등과 같은 신인상주의 화가들은 이곳에서 과학과 자연, 풍경과 기술적 실험을 결합하는 기회를 가진다. 드랭, 프리에즈, 마르케, 카무앵 등과 같은 야수파 화가들은 색채의 강렬함을 화폭에 담을 수 있는 에너지를 이곳에서 끌어올린다. 마티스의 창문에서는 니스 바다를 바로 볼 수 있는 것에 반해, 카네에 정착한 보나르는 황금기의 조화로운 이미지로 가득 찬 지중해의 눈부신 광경을 상상한다. 고국의 '우울함'을 일단 잊어버리자 뭉크조차도 니스에 반하여 이곳에서 빛이 넘치는 풍경을 그린다.

남프랑스의 찬란함을 자신의 것으로 만들어야 할 필요성은, 1888년에 아를에 정착한 반 고흐에서 훌륭하게 이루어진다. 고흐는 멋진 푸른빛 하늘과 창백한 유황빛 광채의 태양에서 굉장히 아름다운 자연을 발견한다. 때문에 그는 물감 데생에 확신을 갖는다.

또한 마티스의 경험을 성숙하게 만든 것도 바로 풍부한 표현의 자율성 속에 색채를 살아 숨 쉬게 하려는 욕망이었다. 남프랑스에서는 마티스에게 모든 것이 투명해지고 수정처럼 맑고 또렷해진다. 망갱과 시냐크와 르누아르를 만나면서 생트로페와 칸, 그리고 앙티브에 머물던 보나르는 이 도시들의 풍경에 넋을 잃는다. "나는 바다, 노란 벽, 그토록 빛나는 색채의 반사광에 마치 천일야화를 보는 듯한 충격을 받았다."

만일 북프랑스의 풍경이 모호한 분위기 속에 모든 요소들을 혼합하면서 시간의 변화에 따른 효과에 집중하도록 한다면, 남프랑스의 빛은 지속적이고 견고하게 풍경의 윤곽을 뚜렷이 드러낸다. 그리고 이것이 바로, 변화하는 자연의 여러 모습을 지속성이라는 새로운 통합으로 혼합하려는 의도를 가진 세잔에게 강한 인상을 준다.

위
조르주 브라크, **에스타크의 집들**
1908년, 베른 미술관

오른쪽 위
폴 시냐크, **생트로페의 폭풍**, 1895년
생트로페, 아농시아드 수도원 박물관

오른쪽 아래
빈센트 반 고흐, **프로방스의 짚단**
1888년
오테를로, 크뢸러뮐러 미술관

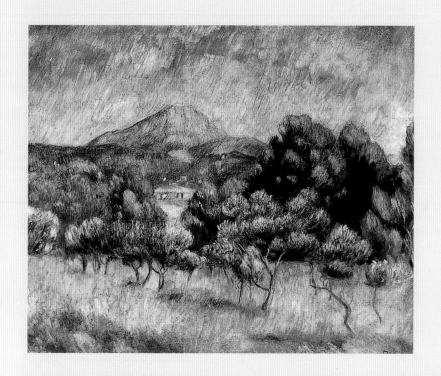

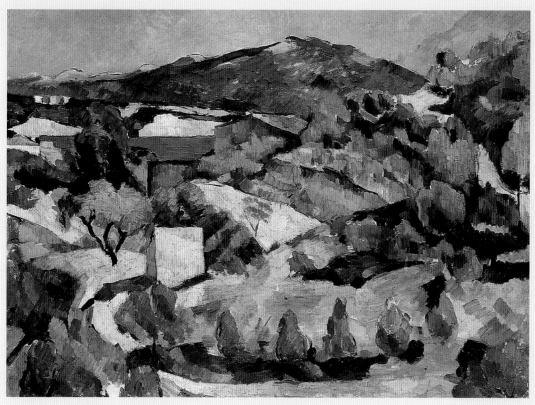

위
오귀스트 르누아르, **생트빅투아르 산**, 1888~1889년
뉴헤이븐, 예일대학 미술관

아래
프로방스의 언덕과 산, 1880년
카디프, 웨일스 국립 미술관

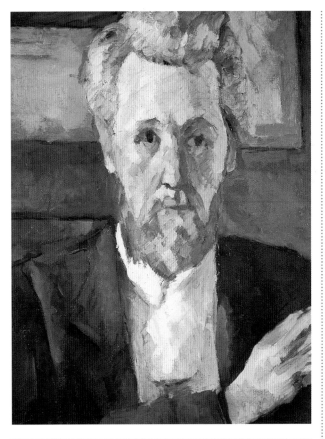

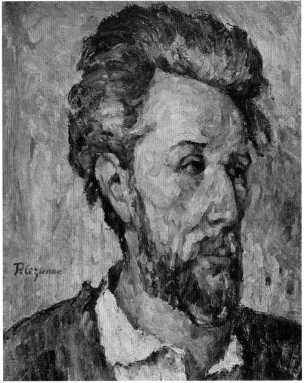

어를 그 잡지에서 처음 사용한 화가 루이 조제프 르루아는 세잔의 그림을 맘껏 공격하며, 젊은 시절의 친구 졸라 역시 '그룹에서 가장 뛰어난 색채화가'를 찬양하지만, 고작 세잔에게는 단 몇 줄만을 할애할 뿐이다. 관객은 특히 〈빅토르 쇼케의 초상〉을 보면서 당황해하는데, 그 까닭은 빛에 의한 색채의 반사로 얼굴이 활기를 띠었기 때문이며, 이것은 공식 예술의 아카데믹한 초상화의 특징이기도 한 빛바랜 장밋빛 살갗과는 거리가 멀었다. 이후, 세잔은 침묵 속에서 그림을 그리기로 한다. 그는 자신에게 돌아온 결과에 만족하지 않았을 뿐만 아니라, 자신을 전반적인 이해 부족의 희생자라고 생각한다. 매해, 살롱전에 작품을 보내지만, 완강하게 거부된다. 결국 세잔은 '낙선자'의 역할을 도맡는다. 인상주의자들이 세잔에게 함께 전시하자고 제안할 때, 세잔은 그들의 초대를 매번 거절한다.

세잔의 작품들은 새로운 엄밀성을 드러내기 시작한다. 변함없이 심리적인 요소를 표출하는 경향을 보이지만 그의 작품은 상위 질서 속에 불협화음을 내는 작은 요소들을 결합하여 통일성과 명증성에 이르려는 야망을 지닌다. 세잔은 순수하고 단순한 시각으로 망막을 교정한다. 예컨대, 세잔은 구성의 제약에 따라 회화적 터치를 서로 연결한다. 그 결과 색채는 외양을 넘어서 어떤 의미를 드러내게 된다.

그의 작품은 서로 상이한 시점에서 묘사된 친숙한 몇몇 모티프로 구성된다. 에스타크의 만, 가르단의 집, 자드부팡, 생트빅투아르 산 등이 바로 이 모티프이다. 관찰 과정은 심리적으로만큼이나 생물학적으로도 느리게 진행된다. 공간은 넓게 펼쳐져 있으면서도 축소된다. 예컨대, 멀리 있는 수평선은 전경을 구성하는 요소들과 모호한 방식으로 서로 뒤섞인다. 화폭 위 데생은 원근법의 전통적 구조를 없애버리고, 빈 공간을 생생한 장면으로 변형하며, 모든 시점을 연속된 내부의 그물망으로 연결해놓는다.

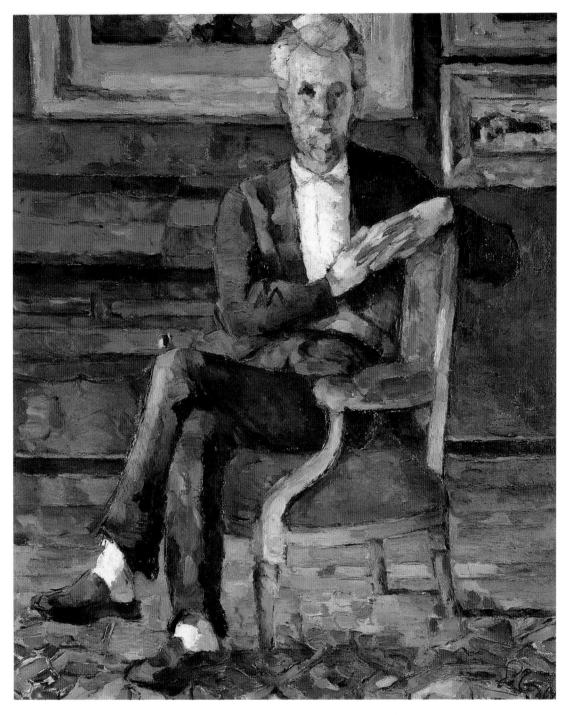

58쪽 위
빅토르 쇼케의 초상, 1877년
리치몬드, 버지니아 미술관

58쪽 아래
빅토르 쇼케의 초상, 1877년

위
빅토르 쇼케의 초상, 1877년경
컬럼비아(오하이오) 미술관

위
맹시의 다리, 1879~1880년
파리, 오르세 미술관

아래
굽은 길, 1881년
보스턴 미술관

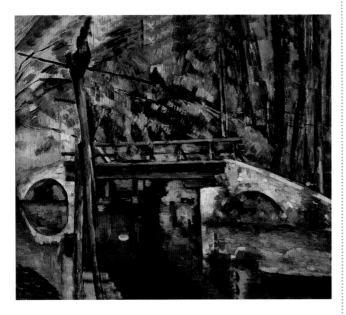

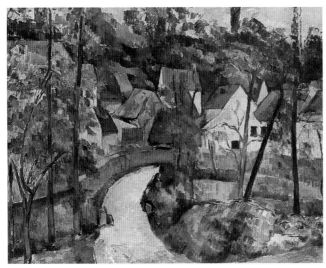

61쪽 위
메당의 성(졸라의 집), 1879~1881년
글래스고 미술관

61쪽 아래
메당의 성, 1879~1880년
취리히, 쿤스트하우스

졸라와의 절교

1878년 『목로주점』의 성공 이후, 졸라는 센 강변 메당에 모든 친구들과 지인을 접대할 집을 장만한다. 초반기에 세잔은 자주 이곳에 초대된다. 이곳에서 세잔은 그림 전체에 내적 견고함을 주는 평행한 대각선 터치로 센 강변이나 졸라의 집을 그린다. 졸라의 사교계 주변에서 자신의 자리를 쉽게 발견하지 못한 불안한 성격의 세잔도 초반기에는 메당에서 즐겁게 지낸다. 세잔은 옛 동료와 다시 만나거나 작가, 비평가들과 교류하면서, 그림에 관해 졸라와 함께 이야기를 나눈다. 그러나 얼마 가지 않아서 이 성공한 작가와 고독한 화가 사이에 급격한 불화가 찾아오며, 세잔은 고조된 분위기의 사교계에서 벗어나 작업하기를 원한다. 세잔은 메당의 소모임을 낯설어한다. 비평가들의 판단을 염려하며, 부당한 평가를 받고 있다고 느낀 세잔은 결국 작업에 방해를 받는다. 얼마 후, 화상 앙브루아즈 볼라르는 졸라와 차츰 멀어지게 된 이유에 관해 세잔에게 질문하고, 세잔으로부터 그들 간에 진정한 토론은 없었으며, 양탄자와 하인들로 가득 차고 나무로 조각된 책상에서 작업하는 '타인'의 집에서 결코 편안함을 느낄 수 없었다는 대답을 듣는다. 메당에 체류한 이 기간에 세잔은, 전경을 의도적으로 무시하면서 통합된 형태로 실재를 재구성하려 한 아름다운 풍경화들을 남긴다. 세잔은 퐁투아즈에 있는 피사로 곁이 훨씬 편하여, 그곳을 규칙적으로 방문한다. 세잔은 퐁투아즈에서 막 예술가로 세상에 발을 디딘 고갱을 만나, 이번에는 선배로서 그에게 가르침을 준다.

졸라와의 진정한 결별은 1886년 졸라의 소설 『작품』 출간과 함께 일어난다. 타고난 재능의 소유자지만 재능을 실현하는 능력이 결여된 한 화가가 결국 자살한다는 이 이야기 속에서 세잔은, 비록 소설의 주인공 클로드 랑티에가 마네나 모네 혹은 졸라 자신의 특성 모두를 갖고 있지만, 세잔 자신의 고유한 성격과 지나온 삶을 암시하는 인물임을 발견한다.

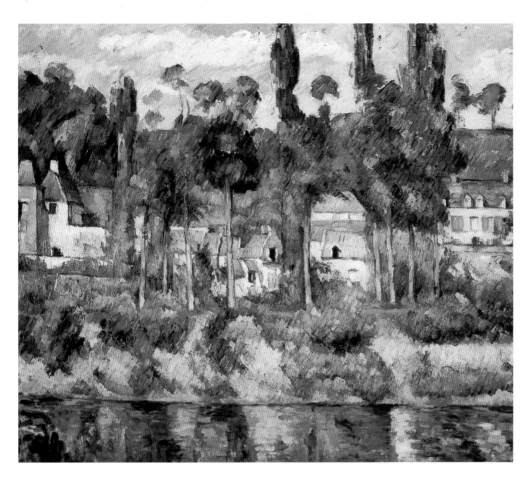

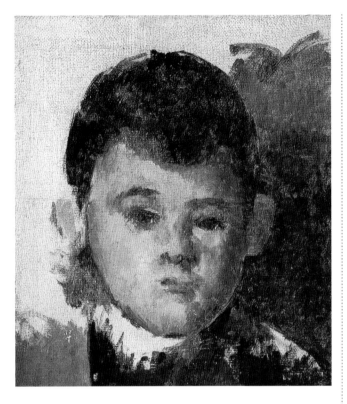

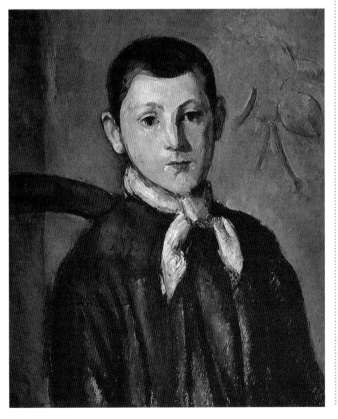

13년 전 1873년에 세잔은 『파리의 중심』의 등장인물 랑티에에서 자신과 닮은 점을 발견하고 좋아했다. "커다란 골격과 크고 털이 많은 머리, 날카로운 코와 맑고 가느다란 눈을 가진 마른 소년. […] 약간 구부정하고, 분명 습관이 된 신경질적 불안의 전율에 떨고 있는 소년." 오히려 실패한 예술가의 이야기 『작품』에서는 인물이 덜 부각되지만, 세잔은 졸라가 실패한 화가를 묘사한 배경에는 자신에 대한 실망감이 자리 잡고 있다고 추측한다. 세잔의 작품에 대한 졸라의 열정은 무뎌진 지 벌써 꽤 오래였다. 세잔에 관해 침묵으로 일관하던 작가 졸라의 비평은 이러한 사실을 뒷받침하기에 충분하다. 자신의 재능을 믿고 있던 세잔은 심각한 상처를 받는다. 1886년 4월 4일 가르덴에서 세잔은 졸라에게 "친애하는 에밀에게. 자네가 친절하게도 보내준 『작품』을 방금 받아보았다네. 지나간 세월을 이렇게 기억해주니 『루공마카르』의 저자에게 감사를 올릴 밖에. 자네에게 감동한 폴 세잔"이라고 편지에 쓴다. 과거를 향해 돌려진 시선이다. 현재의 호감은 흔적도 없다. 미래의 묘비일 뿐이다. 두 사람은 더 이상 만나지 않는다. 인상주의에 점차 비판적이 되던 졸라는 초기에 자신이 인상주의를 방어한 것에 대해 후회하지 않지만, 자신의 이성 덕에 성공하지 못할 방향으로 향하던 인상주의와 멀어졌다고 생각한다. 1880년 그는 『볼테르』에다 「살롱의 자연주의」라는 일련의 글을 연재한다. 이 글에 졸라는 인상주의 화가들이 '선구자들'이었지만 '진정한 천재는 아직 탄생하지 않았다'고 선언한다. 세잔에 관해서 졸라는 '여전히 기술적 문제를 고찰하느라 몸부림치고, 쿠르베와 들라크루아에 근접한 위대한 화가의 기질'을 지녔다고 언급한다. 세잔의 고독에 대한 욕망을 존중한 졸라는 옛 동료를 다시 찾으려고 하지 않는다. 하지만 1902년 9월 작가 졸라가 벽난로 연기에 질식해서 죽었다는 사실을 정원사를 통해 듣게 된 세잔은 자신의 작업실에 틀어박힌 채 종일 눈물을 흘린다.

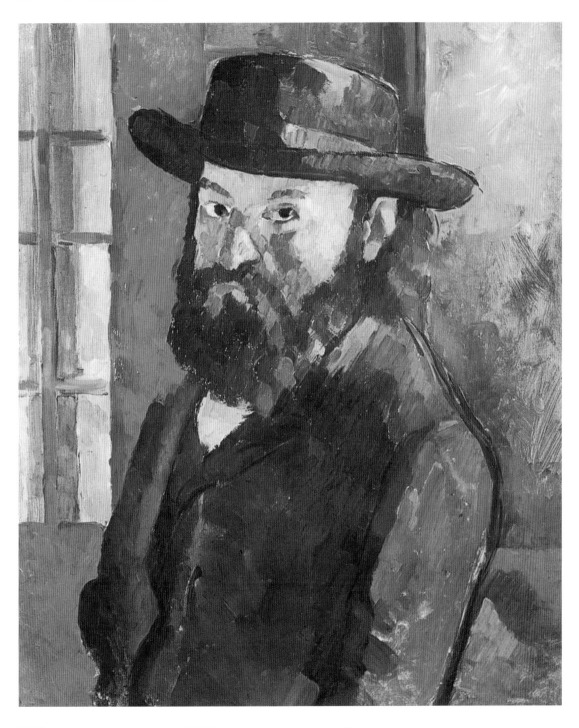

62쪽 위
화가의 아들, 1877~1879년
뉴욕, 메트로폴리탄 미술관

62쪽 아래
루이 기욤의 초상, 1882년
워싱턴, 국립 미술관

위
모자를 쓴 자화상, 1879~1881년
베른 미술관

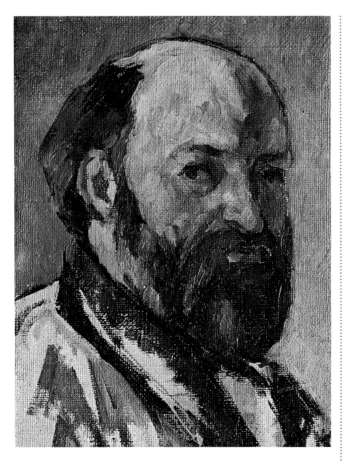

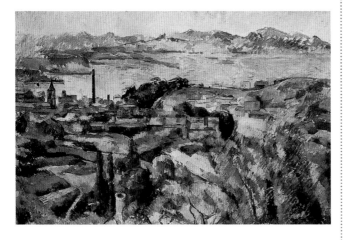

점진적인 고립

파리의 예술가 무리에서 점차 멀어진 세잔은 1882년 10월 프로방스로 돌아와 3년간 머무른다. 몽티셀리를 방문하기 위해서 가끔씩 마르세유를 오갔고, 그와 함께 시골에서 그림을 그렸다. 그는 직접이든, 독특한 개성의 화상이자 세잔의 작품에 대단한 찬사를 보내던 탕기 영감을 통해서든, 계속 작품을 살롱전에 보낸다. 제자의 작품을 살롱전에 전시할 수 있는 심사위원이 된 기유메 덕택에 세잔은 1882년 살롱전에 초상화나 자화상을 출품한다. 하지만 세잔의 작품은 거의 관심을 끌지 못했다. 우울하게도 거의 익명에 가까운 방식으로 살롱전에 입성한 세잔은 몇몇 옛 동료들과 교류를 유지한다. 세잔은 인상주의 화가들 가운데 르누아르를 에스타크에서 다시 만나지만, 그룹 속에서는 개인의 개성이 사라진다는 확신을 가진 순간부터 점점 인상주의로부터 멀어진다. 세잔의 그림은 구체성을 부각시키는 과정에서 회화의 마티에르를 우선시한다. 예컨대, 세잔의 그림은 색채에서 대기의 떨림도 없고 부차적인 세부 사항에 양보하지도 않으면서 견고한 무언가를 만들어낸다. 모네의 찬미자 세잔은 모네의 발전 과정을 예의 주시하지만, 이미지의 붕괴라는 모네의 생각에는 동조할 수는 없다. 세잔은 자연의 관찰만으로는 부족하다고 본다. 즉, 사상이 함께 동반되어야 한다는 것이다. 화가에게는 두 가지, 즉 눈과 머리가 있다. 자연을 관찰하는 눈, 표현의 수단을 제공하는 감각을 논리적으로 조직하는 머리, 이 두 가지 모두를 개발하기 위해 연구해야 한다.

인상주의자의 빠르고 일시적인 지각과 세잔의 관점 사이의 차이는 주제를 완벽하게 점유하려는 의지에 있다. 세잔 자신이 주장하는 것처럼 자연은 그에게 근본적인 요소, 예술보다 앞서 존재하는 하나의 기원처럼 나타난다. 단순하게 재생산하는 것이 아니라, 조형적인 균형과 색채의 도움을 통해 자연을 해석하는 것이 관건이다. 강한 색채의 대비를 이용하여 세잔은 빛을 표현할 뿐만

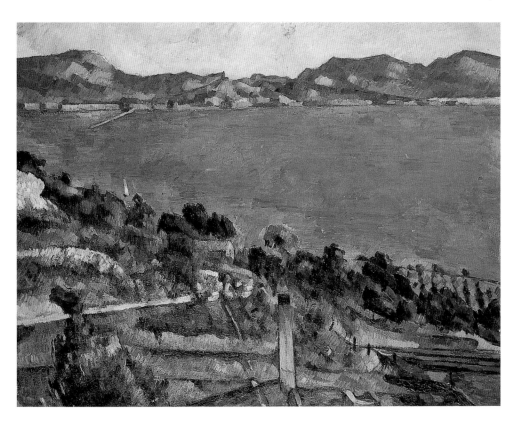

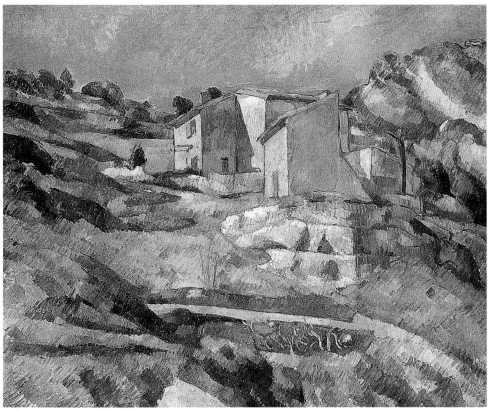

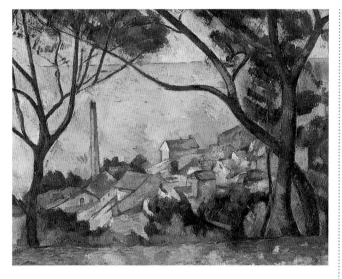

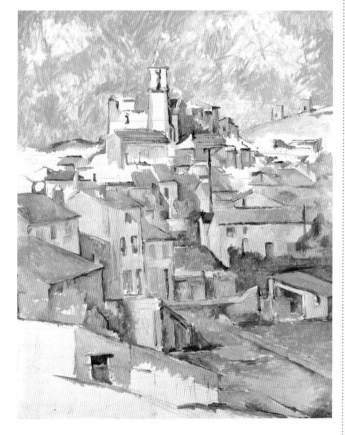

위
에스타크의 바다
1878~1882년
파리, 피카소 미술관

아래
가르단, 1885~1886년
뉴욕, 메트로폴리탄 미술관

67쪽
가르단, 1885~1886년
뉴욕, 브루클린 미술관

아니라, 공간을 재현하는 색채적 가치와 회화적 표면 사이의 관계도 표현하려고 노력한다.

세잔은 전통적인 공간 구성과 결별하고 모든 현대 회화에 새로운 길을 연다. 그가 창조한 공간은 더 이상 미리 설정된 질서에 따라 입체감을 부여한 공기의 입방체가 아니다. 바로크 시대에 약간의 변화는 있지만 인상주의까지 지배적이던 르네상스 시대의 원근법과 그 법칙에 따른 구성과는 상이하게, 세잔은 내용물에 앞서 미리 존재하지 않으며 구별되지 않는 공간을 선보인다. 풍경의 요소로서, 정물이나 혹은 인물 오브제는 삼차원에서 전개되며, 그 자체로 하나의 정체성을 부과할 만한 구조를 낳는다. 따라서 오브제는 오브제를 창조한 공간과 확고한 관계를 맺는다. 예컨대, 오브제는 공간과 결코 떼려야 뗄 수 없게 되며, 오브제는 공간과 더불어 새로운 통일체를 만드는 것이다. 〈에스타크의 집들〉의 다양한 버전에서 색채는 오브제의 세계를 구성하는 요소가 된다. 주요 구성 부분을 색채의 얼룩으로 변형한 작업은 대비된 색채를 사용하여 세잔이 포착한 구성의 정확성과 대립한다. 세잔은 지붕, 농가, 소나무 숲 한 가운데 자리 잡은 종탑 따위를 크거나 작게, 바다의 깊숙한 지점과 하늘의 일부분과 함께 그린다. 여기서 모든 순간적인 특성은 제거된다. 예컨대 자연의 외관은 새로운 통일성 속으로 용해된다. 세잔은 주위 환경이 지닌 모든 가치와 모든 매혹적인 세부 사항, 한 시대를 풍미한 인상주의의 모든 것을 포기한다. 그의 흥미를 끈 것은 변하는 것의 재현이 아니라 사물의 변하지 않는 측면인데, 그 까닭은 우리가 보는 모든 것은 흩어지고 어디론가 가버리기 마련이기 때문이다. 자연은 한결같지만, 우리에게 드러나는 어느 것도 자연 속에 그대로 머물러 있지 않는다. 예술은 그 영속성을 통해서 전율을 주어야만 한다. 예술가는 자연을 영원한 것으로 느끼게 한다.

1885년 초반, 자연에 대한 고독한 관조는 세잔이 엑스에서 만났다는 사실 외에는 우리에게 거

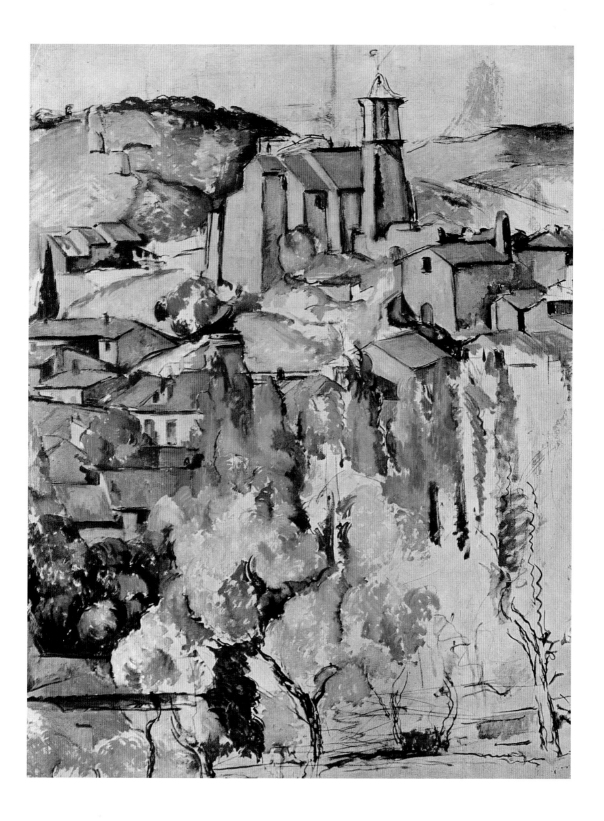

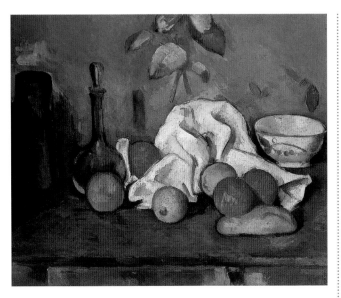

과일이 있는 정물, 1879~1882년
상트페테르부르크, 에르미타슈 미술관

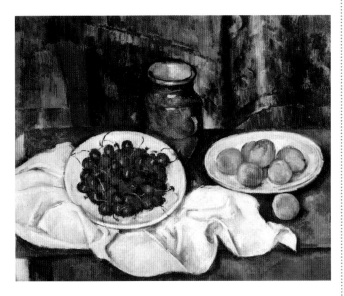

체리와 복숭아가 있는 정물, 1883~1887년
로스앤젤레스 미술관

69쪽
푸른 꽃병(부분), 1883~1887년
파리, 오르세 미술관

의 알려진 바 없는 한 여인과의 격렬하고도 신비로운 사랑에 의해 중단된다. 데생의 뒷장에 적혀 있는 쓰다 만 한 통의 편지만이 이 특이한 일화의 일부분을 밝혀줄 뿐이다. 그러나 다음 달, 세잔이 라로슈기용에 있는 르누아르 집에 머무를 때, 사랑의 열정은 완전히 억제된 듯하다.

자드부팡에 체류하는 동안, 세잔은 매일 아침 가르단에 갔다가 저녁 늦게 돌아온다. 삶은 평온을 잃었고, 오래전부터 불화가 지속된 오르탕스와의 관계는 풀기 어렵다. 초상화 속 젊은 여인은 마치 이방인 같다. 그녀는 단지 다른 모델 중 한 명일 뿐이다. 총 서른 점이 넘는 자화상은, 그가 그림에 바친 모든 것을 표현함과 동시에 인간관계의 실패로 각인된 삶의 의미를 담은 유일한 공간이다. 아들 폴만이 평온하고 진실한 대화를 나누는 유일한 상대였다. 성당이 우뚝 솟아 있는 언덕을 등지고 있는 가르단은 피라미드 같은 풍경을 지닌다. 그곳에는 사각형의 지붕과 집들, 낡은 풍차 세 개, 그리고 그 주변에는 상글 산 앞의 기복 있는 평원과 생트빅투아르 산자락의 언덕이 있다. 세잔은 가르단에서 산의 남쪽 사면으로 향하는 곳을 주시한다. 이곳은 건조한 언덕과 산재한 집들 앞에 가파른 암벽이 펼쳐져 있다. 세잔은 몇해 동안 비베뮈스에서 시작하여 샤토누아르, 톨로네의 작은 길, 로브의 언덕에 이르기까지 상이한 시점의 산 그림을 시도한다. 그는 지칠 줄 모르고 순수한 형태와 대지의 붉은색, 집의 노란색, 나무의 녹색으로 조화로운 풍경을 화폭에 담는다. 이 밖에 세잔이 선호한 또 다른 장소는 여동생 로즈의 남편 막심 코닐이 소유한 벨뷔이다. 세잔은 농장이나 비둘기집, 아치형의 평원과 가옥을 상이한 시점에서 그린다. 색채와 밀접하게 연관된 원근법의 규칙을 실험하면서, 감각을 충실하게 재현하거나 자연의 풍부함을 그림의 내부에서 표현하려 애쓰고, 오로지 색채를 통해 원근법을 포착하려 노력한다. 이 모든 과정은 더디게 진행된다. 자연은 세잔에게 매우 복잡한 형태로 드러나기 때문이다.

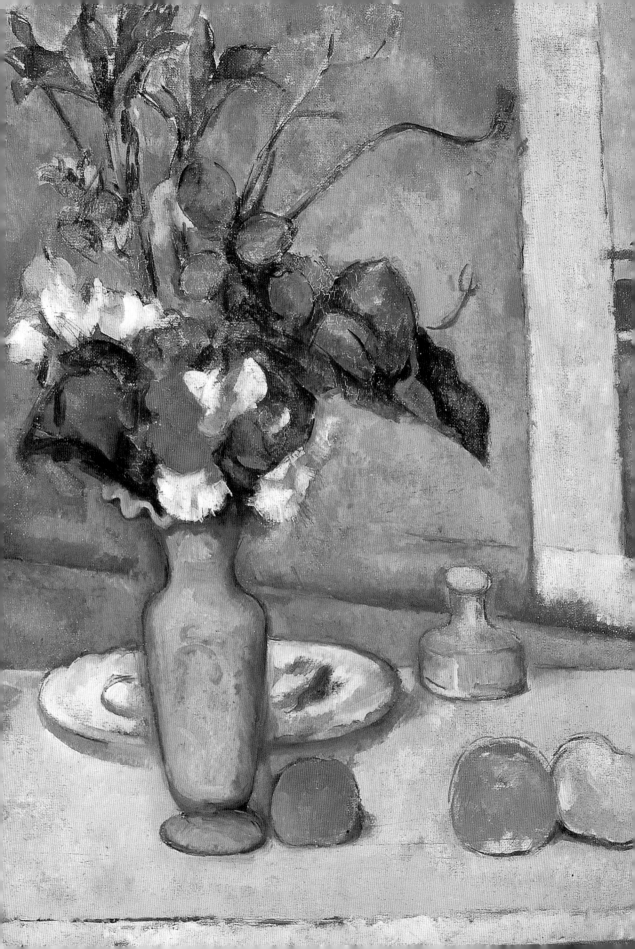

생트빅투아르 산

위로 향한 형태와 함께 생트빅투아르 산은 점차 상징적인 의미를 띤다. 그것은 절대를 향한 상승이다. 세잔이 완벽을 추구한 것은 바로 이 모티프를 통해서다. 점점 낯설게 변하는 세계의 외관 뒤에서 자연의 심오함과 지속성이 어렴풋이 엿보이는 소재가 바로 생트빅투아르 산이다. 산은 이내 기념비적 '연속성'에 따라 재현된다. 풍경을 이루는 요소들이 한 묶음으로 나란히 배열된 반면, 산은 길고 거대한 수평선을 따라 펼쳐지는데, 이러한 배치는 장중한 효과를 집약적으로 생산해낸다. 산은 가옥과 밭, 나무와 교각들로 활기를 띠는 넓은 골짜기를 배경으로 우뚝 솟아 있다.

세잔은 풍경의 요소들을 세심하게 배치한다. 재료가 나타내는 위계적인 질서는 모든 종류의 분산 효과를 사라지게 만든다. 필요에 따라 세잔은 가운데에 고립된 나무 한 그루를 배치하여 무미건조한 수직성을 도입한다. 이런 방식으로 화면 끝의 작은 숲은 대위법적 대응을 이룬다. 가끔 감상자들은 이미지의 통일성을 유지하면서 산의 윤곽에 잘 들어맞는 커다란 한 그루 소나무 너머로 풍경을 본다. 이러한 구성은 1883년 파리에서 선보인 호쿠사이의 〈부악(富嶽) 36경〉을 떠올리게 한다. 신(神)의 산을 기리는 이 일본 판화 연작은 예술적 완벽과 불멸에 대한 열망을 상징한다.

자드부팡 밤나무의 헐벗은 가지 너머로 산이 모습을 드러내면, 산은 더 이상 확인된 조직적 형태가 지배하는 세계 속 신기루가 아니다. 그러나 가르단에서부터 산을 발견할 때는, 남쪽 사면이, 파괴할 수 없는 자연의 작품이자 일시적이고 시시각각 변화하는 모든 광경으로부터 살아남을 거대하고 엄청난 요새처럼 새롭게 나타난다. 몇해 후 예술기는 산악 지대에 보다 적합한 시점을 채택한다. 모자이크 모양으로 배열된 색채의 조절과 연속적인 터치를 통해서 세잔은 공간을 더 이상 면(面)들의 연속이 아닌 균일한 장(場)으로 통일할 수 있게 된다.

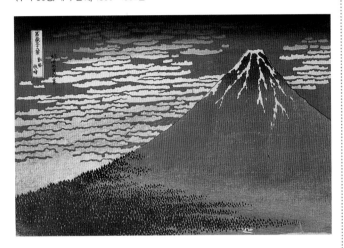

호쿠사이, **붉은 후지산**
〈부악 36경〉에서 발췌, 1830~1832년

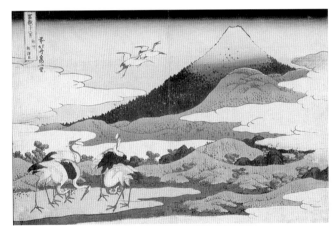

호쿠사이, **사가미의 우메자와 주변**
〈부악 36경〉에서 발췌, 1830~1832년

71쪽 위
커다란 소나무가 있는 생트빅투아르 산
1885~1886년
런던, 코톨드 미술관

71쪽 아래
벨뷔에서 본 생트빅투아르 산, 1883년
뉴욕, 메트로폴리탄 미술관

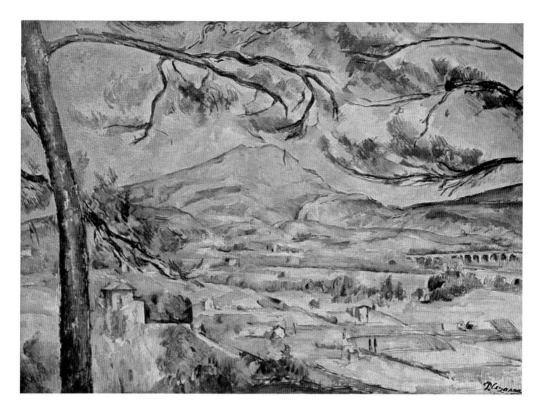

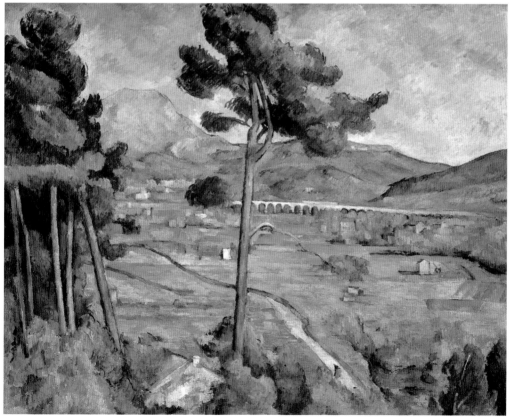

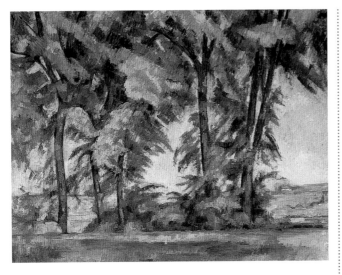

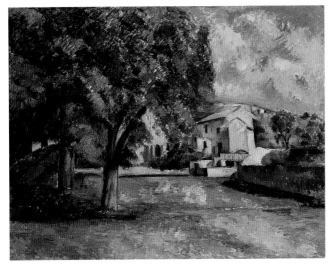

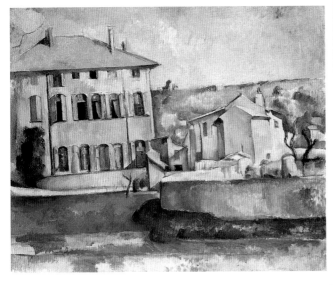

옛 동료들과의 마지막 접촉

하루 종일 모네가 빛 강도의 변화를 포착하려 시도한 연작 실험은 세잔의 마음을 끌지 못한다. 세잔은 피사로의 점묘주의 기법에도 끌리지 않았다. 그가 보기에, 마네는 특히 풍경화 기법이 색채의 관점에서 볼 때 불충분한 것 같았고, 르누아르가 자연을 해석한 방식은 '풀어 헤쳐놓은 것' 같았다. 세잔은 사물의 실질적인 구조에 대한 주의가 결여된 과도한 실험을 매우 유감스럽게 생각한다. 더욱이 인상주의 운동은 사상의 측면에서뿐만 아니라 조직의 측면에서도 위기를 맞는다. 인상주의의 대표주자들은 자신들의 방법을 재검토한다. 르누아르는 고전적인 그림으로 방향을 수정했으며, 모네는 막연하게 상징주의의 영감을 받아 색채의 해체로 향하는가 하면, 피사로는 신인상주의로 방향을 수정한다. 1884년 살롱전의 아카데미즘에 적대적인 태도를 보인 화가들이 다시 한 번 모여 이룬 독립미술가협회는 인상주의 그룹 해체의 결정적인 계기를 마련한다. 마침 2년 후에는 이들의 마지막 공동 전시회가 개최된다. 같은 해 마르세유에서 세잔은 모네와 르누아르를 만난다. 르누아르와 함께 세잔은 생트빅투아르 산을 그린다. 하지만 세잔은 아주 드물게 만나온 옛 동료들과 점차 멀어진다. 프로방스로 은신한 이후 세잔은 오로지 모티프에만 흥미를 느낄 뿐이다. 자연과 마주한 그는 점점 더 강한 힘으로 현실 세계의 심오함을 발견한다.

1889년 르누아르는 세잔의 매제로부터 벨뷔의 집을 빌린다. 두 화가는 나란히 아치형 계곡을 그리거나 비둘기 집 앞에 이젤을 놓는다. 하지만 르누아르의 체류는 좋지 않은 모습으로 끝나는데, 이는 세잔이 점점 더 과민해져서이다. 1890년부터 고통을 순 당뇨병은 섬섬 악화된다. 1894년 말, 모네의 생일을 계기로 세잔은 지베르니를 방문한다. 수련의 정원에서 그는 클레망소와 로댕, 그리고 비평가 귀스타브 제프루아의 옆에 자리하여 이들과 알게 된다. 로댕과 주고받은 악수는 세

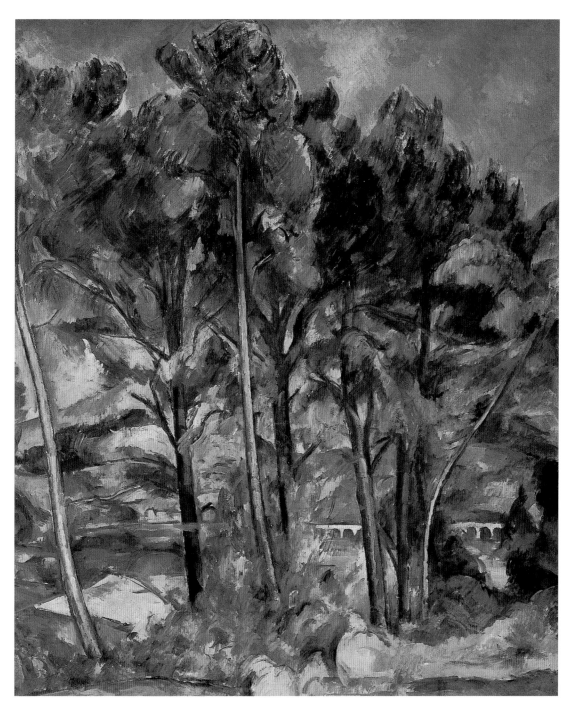

72쪽 위
자드부팡의 커다란 나무들
1885~1887년
런던, 코톨드 미술관

72쪽 가운데
자드부팡의 밤나무와 농장
1885~1887년
모스크바, 푸슈킨 미술관

72쪽 아래
자드부팡의 집과 농장 1885~1887년
프라하, 국립 미술관

위
수도교(水道橋), 1885~1887년
모스크바, 푸슈킨 미술관

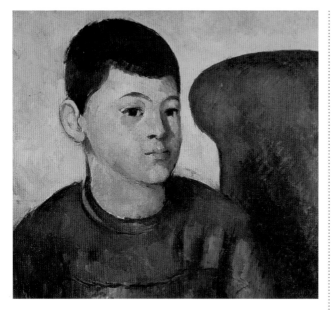

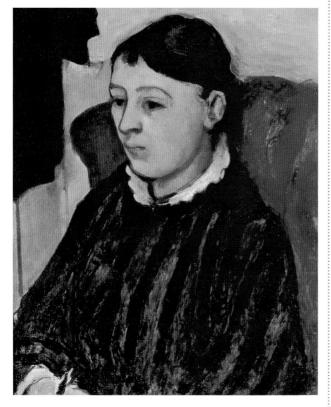

위
화가의 아들, 1880~1885년
파리, 오랑주리 미술관

아래
세잔 부인, 1883~1885년
요코하마 미술관

잔을 당황하게 만든다. 또 다른 기회에 세잔은 소설가 옥타브 미르보와 메리 커샛을 만나는데, 이들은 세잔을 '지금껏 본 가운데 가장 자유분방한 화가'로 여긴다. 그러나 세잔은 매우 연약한 성격 때문에 연작을 미완성으로 남겨둔 채 설명 없이 갑작스럽게 지베르니를 떠나고 만다. 열정의 시대는 이후 우울과 낙담의 시대로 이어진다.

누이와 어머니와 함께 자드부팡에 살던 세잔은 자신이 소유한 모든 것을 아내에게 양도하고, 비베뮈스의 댐 근처에 오두막을 하나 빌려 그곳에서 거의 모든 시간을 보낸다. 세잔은 집의 일부분을 가리고 있지만 겨울이면 벌거숭이가 되는 가지 사이로 생트빅투아르 산이 보이는 밤나무 아래 정원에서 때때로 그림을 그리기도 한다. 작업을 마칠 때까지 시들거나 썩을 염려가 없는 종이로 된 조화와 인공 과일을 이용하여 장대한 기념비적 가치를 지닌 정물화도 그린다. 카드놀이 하는 사람들과 파이프 담배를 피는 사람을 그리기 위해서 세잔은 그 지방의 평범한 농부를 모델로 선택한다. 그는 농부를 요리사의 모습으로 표현하거나, 바로 앞에 두개골을 놓은 채 테이블에 앉아 있는 아들의 모습을 재현한다. 엑스에 있을 때 세잔의 아내와 아들은 세잔을 위해서 상당 시간 부동자세를 취한다. 인물 표정에 나타난 표현은 차츰 늘어가는 세잔의 고독을 다시 한번 확인해준다. 멋진 작품인 오르탕스의 초상화들은 현실이 존재함을 미리 고려하지 않는다. 다시 말해서, 이 작품들에 등장하는 장소는 화가가 부동성과 불가입성(不可入性)을 통해, 우발적이지 않은 가치의 영속성을 포착한 예술적 장소이다. 수척한 얼굴 모양과 함께 표정과 공간의 차가운 표현은 균형 잡힌 구성을 만들어낸다. 인상주의 화가의 이미지에서 흔히 드러나는 빛의 표출과는 거리가 멀다. 세잔은 의사소통의 불가능성을 상징하는 여인을 만들어내려 한 듯 보인다. 세잔은 체적(體積)에 더욱 매료되었고, 이는 부재에 하나의 형태를 부여하는 훌륭한 방법이었다.

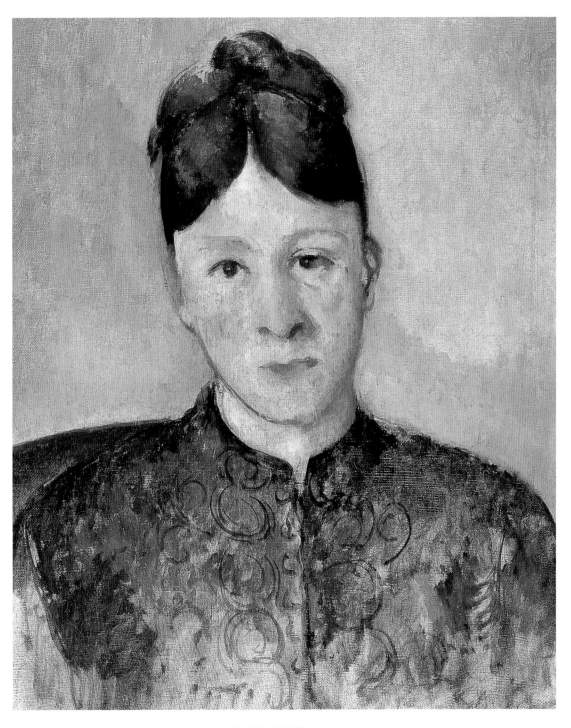

세잔 부인, 1885년경
개인 소장, 베를린 국립 미술관에 위탁

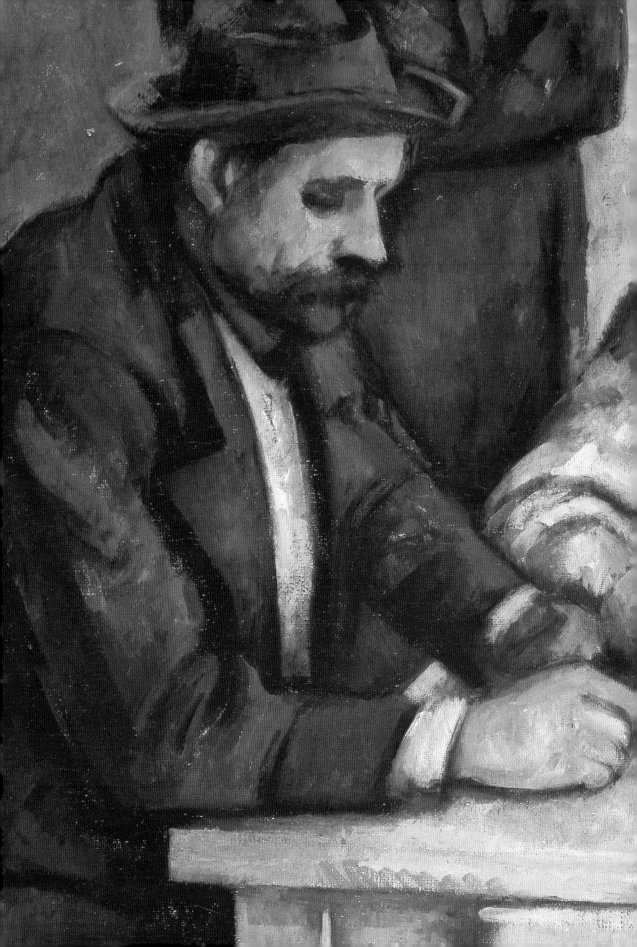

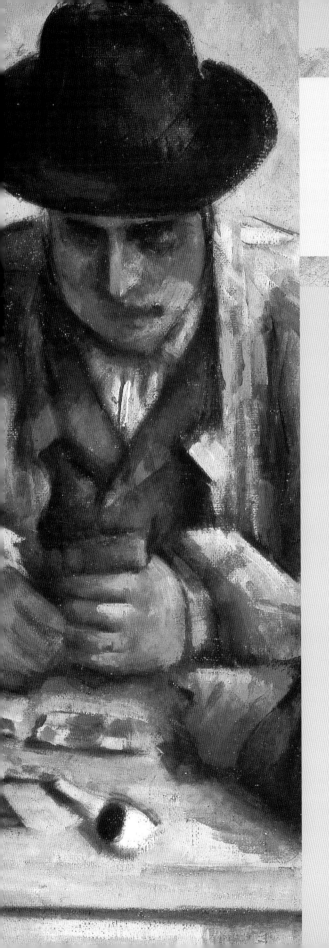

일상의 상징

1885
1894

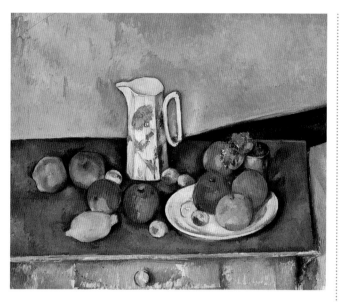

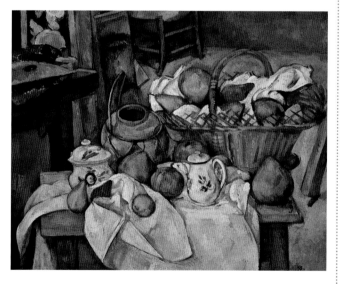

위
우유병과 과일이 있는 정물, 1890년경
오슬로, 국립 미술관

아래
부엌 식탁, 1888~1890년
파리, 오르세 미술관

76~77쪽
카드놀이를 하는 사람들(부분)
1890~1892년
뉴욕, 메트로폴리탄 미술관

79쪽
튤립 꽃병과 과일, 1890년
패서디나, 노턴 사이먼 미술관

정물

세잔 이전까지는 정물은 별 놀라움 없이 일상에서 당연히 존재하는 것처럼 간주되었다. 하지만 세잔과 더불어 정물은 시적 선언이자 존재의 위대함에 대한 찬가로 변한다. 정물의 순수한 비인격성 속에서 오브제는 형태의 자율성을 넘어서 자신을 창조한 자의 감정을 전적으로 떠안을 수 있는 능력을 갖는다. 우리는 병과 항아리, 바구니와 과일을 정성스레 배치한 예술가 세잔을 관찰한 증인들이 묘사한, 성대하고 때로는 충격적인 의식을 다시 복원할 수 있다. 그것은 일상을 정화하는 데 바쳐진 비밀스런 의식이다.

세잔의 작품은 17세기 거장들뿐만 아니라 쿠르베와 마네 작품도 준거로 삼는다. 마네의 야망이 빛의 효과를 활용하여 형태의 아름다움을 찬양하는 것이라면, 세잔은 형태를 상징적 모델로 보았고, 그 뒤에 숨겨진 우주의 질서를 인식하는 데 관계된 외형으로 간주한다.

1885년경부터 세잔은 한편으로 오브제의 조형적인 명증성을 보다 명확하게 정의하려 노력하고, 또 다른 한편으로 우주의 복합성을 대표하는 종합적인 통일성 안에 다양한 요소들을 융해하려 노력한다. 이러한 노력은 세잔의 구성에 단순한 연습 이상의 위대한 중요성을 부여하게 만든다.

세잔은 아직 얻지 못한 것, 인물화와 초상화에서 자신이 결코 얻지 못하리라 느낀 것을 정물화 속에서 어쩌면 만져보았을지도 모른다고 선언한다. 그는 감각과 강력한 힘, 열정을 바탕으로 작업한다. 그는 자신의 전기 작가 조아생 가스케에게, 오브제들은 우리가 시선과 말을 통해 우리 내부에 이르는 것과 같이 내면의 반영을 통해 모르는 사이에 동시에 스며들며, 내부로 퍼지게 된다고 진술한다. 세잔은 복합적인 원근법을 사용하며, 다양한 요소들이 내부에서 공존할 수 있도록 공간을 구성한다. 서로 접촉하고 서로가 서로에게 기대면서 오브제는 우리의 갈등을 나타내는 이미지로 변하며, 존재의 근본적인 문제를 제기한다.

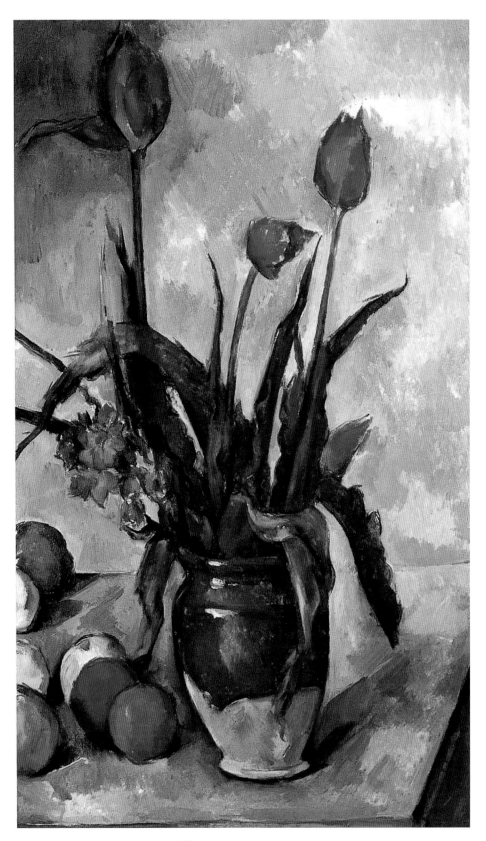

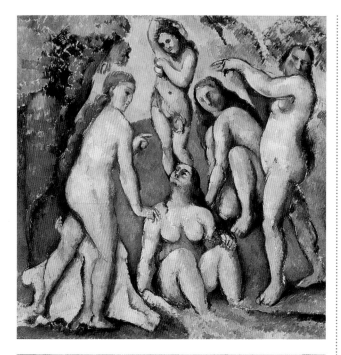

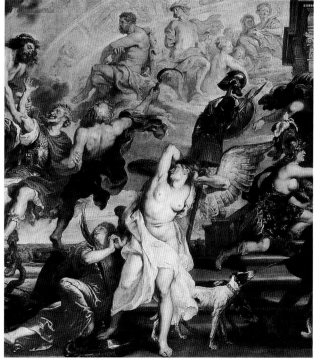

위
다섯 명의 목욕하는 여인들
1885~1887년, 바젤 미술관

아래
페테르 파울 루벤스, **앙리 4세의 죽음과 섭정의 선포**(부분), 1621~1625년경
파리, 루브르 박물관

81쪽
다섯 명의 목욕하는 여인들(부분)
1885~1887년, 바젤 미술관

세잔과 전통

세잔 옹호자 몇몇은 세잔의 젊은 시절부터 줄곧 그를 고전주의 화가와 비교했다. 1874년의 첫 전시회가 촉발한 소동 앞에서 조르주 리비에르는, 세잔의 작품 속에 그리스의 아름다운 시대가 살아 있다고 주장한 바 있다. 리비에르는 고대의 따뜻한 대지, 그리고 회화의 서사시적인 고요함과 평온함을 세잔의 그림이 간직하고 있으며, 〈목욕하는 여인들〉을 조롱했던 무지한 자들은 파르테논 신전을 비난한 야만족과 닮은꼴이라고 했다.

세잔 자신 역시, 빈번하게 '고전적'이라는 단어를 사용한다. 그에게 중요한 문제는 '자연을 통해서 고전을 되살리는 것'이거나, '인상주의에서 박물관에 있는 예술 같은 확고하고 항구적인 무언가를 만들어내는 것'이다. 이처럼 그는 내적 균형을 지닌 작품을 실현함으로써 감각을 조직하고 긴장감을 다스리려는 의지를 분명히 드러낸다. 앞으로 살펴보겠지만, 세잔은 이러한 의지와는 다르게 20세기 현대성의 근본 개념인 '열려 있는 작품'이라는 사상에 합류하게 된다.

국립미술학교의 규칙에 매우 적대적인 태도를 취하지만, 그는 전통의 도덕적인 위엄과 정직함을 지향하는 장대한 엄숙함을 간직한다. 견실한 문학적·회화적 소양을 갖춘 그는 루브르 박물관을 자주 드나들며, 고대 조각과 15세기 이탈리아 조각을 사랑한다. 예컨대, 미켈란젤로와 바로크 조각, 특히 미스트랄 바람의 숨결을 느낄 수 있는 마르세유 출신 화가 피에르 퓌게의 작품을 찬양한다. 마찬가지로 스페인과 베네치아의 위대한 화가들, 푸생의 풍경화, 루벤스, 들라크루아의 색채에도 찬사를 보낸다. 박물관 예술품과의 이러한 체계적인 접촉은 세잔에게 필수 불가결한 자양분이 된다. 예를 들어, 조각품의 모사는 형태를 탐구하는 데 특히 중요한 역할을 담당한다.

초상화를 그리기 위해서 세잔이, 화상 앙브루아즈 볼라르가 기진맥진할 때까지 포즈를 취할 것을 요구했을 때, 볼라르는 손 부분에 아직 그려

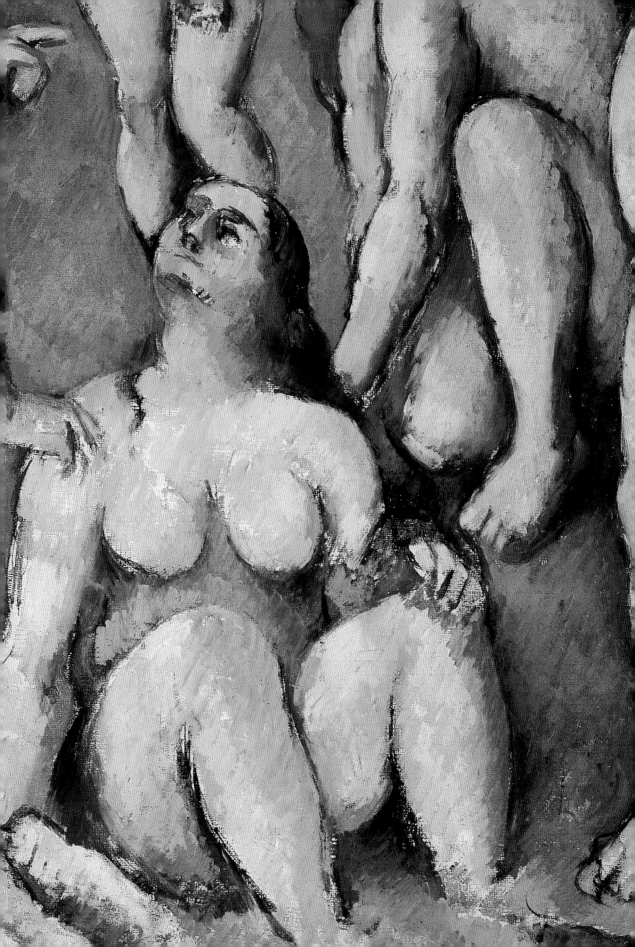

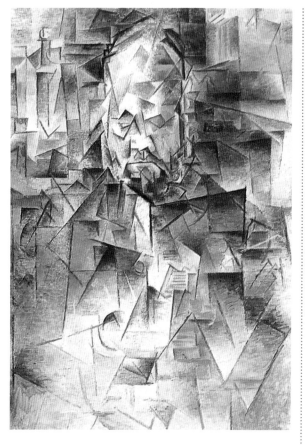

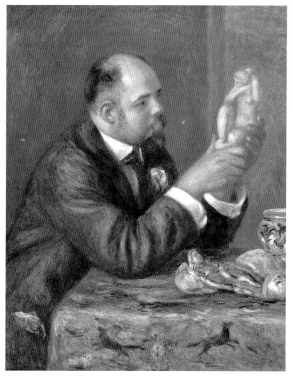

지지 않은 부분이 두 군데 있다고 지적했다. 이러한 지적에 세잔은 오후에 루브르를 둘러보고 나서 어쩌면 그 다음 날, 이 두 공백을 채우게 될 정확한 색조를 발견하게 될지도 모르겠다고 대답한다. 만약 그 부분을 적당히 칠한다면, 그는 그 부분부터 시작하여 그림 전체를 다시 그릴 것이 분명하다. 과거의 위대한 스승들에 관한 연구는 비록 그들에게서 발견한 것을 여과할 필요가 있다고 해도, 그에게 여러 모로 유용한 제안을 해준다. 세잔에게는, 각각의 질서는 혼돈에서 탄생하고 또 이 혼돈으로부터 출발하는 것이 정당한 것 같다. 바로크 조각에 고취된 습작은 리드미컬한 흐름을 강조하는데, 종종 입체파의 선구적 실험처럼 인식된 볼라르의 초상화에 나타난 직선의 엄격함과는 언뜻 보기에는 아무런 관계가 없다.

하지만 색채가 오로지 관계 속에만 존재한다는 초상화와 색채 사이의 관계는 바로크 조각에서 나타난 형태의 분절을 떠올리게 한다. 다시 말해서, 바로크 조각에서 선의 흐름은 세잔이 색채를 하나하나씩 얼룩으로 배치해서 작품을 만드는 재능을 자극한 것이다. 그의 그림은 항상 순간적 요소와 지속적 요소 사이 투쟁의 흔적을 지닌다. 세잔이 퐁투아즈 시절부터 줄곧 자기 예술의 토대로 간주한 '감각'은 단순한 감수성을 의미하는 것이 아닌 자극, 즉 하나의 가치를 확인하는 타고난 소질로 이해해야 한다. 한편, 그림의 재료를 엄격하게 조직하는 지성은, 그에게 추론과 관찰 사이의 긴장 속에서 가장 귀중한 공헌을 하는 것으로 보인다. 말기까지 공존하는 이러한 경향은 생략된 언어나 은둔자의 어두운 언어로 표출된 세잔 자신의 유명하고도 단호한 일련의 선언에서 설명된다. 세세한 부분의 복잡성을 재현하는 것이 불가능하다는 사실을 인식한 세잔은, 자연의 재료 사이에서 선택하고 단순화하여 자신이 열망한 자연과 유사한 조화를 창조한다. 작품은 이와 같은 방식으로, 어쩌면 변환의 원본으로 삼은 자연의 조화보다 더욱 안정된 균형을 발견한다.

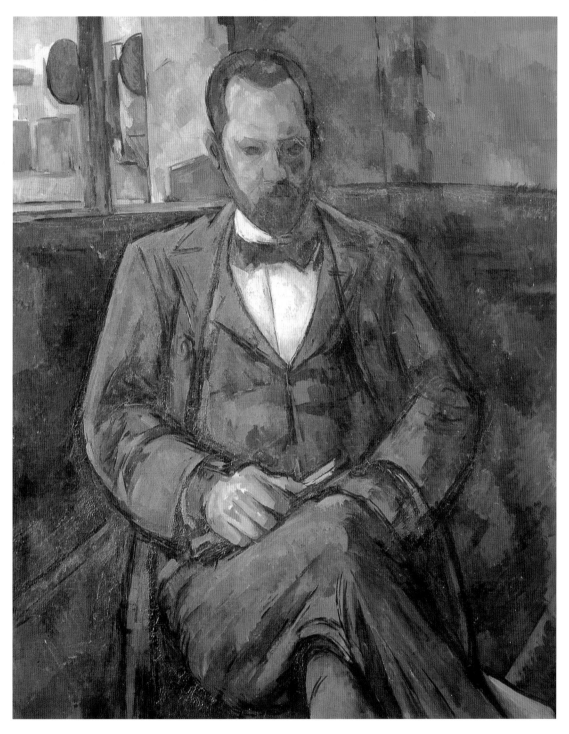

82쪽 위
파블로 피카소, **앙브루아즈 볼라르의**
초상, 1909~1910년
모스크바, 푸슈킨 미술관

82쪽 아래
오귀스트 르누아르, **앙브루아즈 볼라**
르의 초상, 1908년
런던, 코톨드 미술관

위
앙브루아즈 볼라르의 초상, 1899년
파리, 프티팔레 미술관

85쪽 위
사과 바구니, 병, 비스킷과 과일
1890~1894년
시카고 아트 인스티튜트

85쪽 아래
박하 시럽 병, 1890~1894년
워싱턴, 국립 미술관

짚으로 싼 항아리와 멜론이 담긴 접시, 1890년
런던, 국립 미술관

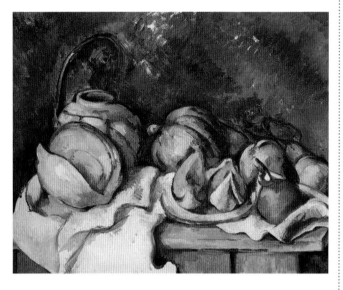

제라늄이 담긴 꽃병, 1888~1890년
워싱턴, 국립 미술관

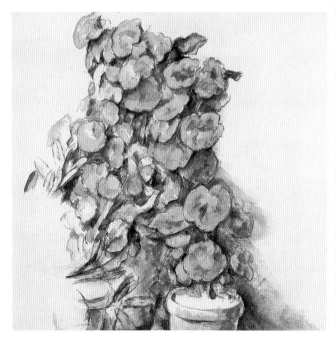

알려지지 않은 걸작

세잔에게 그리기는 객관적으로 주어진 사물을 맹목적으로 복제하는 것이 아니라 다수의 관계 사이에 하나의 조화를 포착하는 것이며, 새롭고 독창적인 논리에 따라 이러한 관계를 발전시켜 자신만의 색상으로 변환하는 작업을 의미한다.

세잔은 모방하지 않는다. 세잔은 풍경, 인물, 오브제의 감각적 풍부함을 상이하고 자율적인 언어 속에서 표현한다. 사물들의 환영이 아니라 사물들과 닮은 무엇, 즉, 색채라는 수단에 따라서 표현된 은유적인 하나의 현실세계를 재현한다. 화가는 색채라는 내용으로 시각적 자극을 걸러낸다. 예컨대, 회화적인 견고한 틀 안에 들어간 색채는 표면에서 오브제에게 형태를 부여한다. 개별적인 부분들의 관계와 상호작용, 그리고 조화로 바뀌는 변형은, 세잔이 '실현'이라 부른 것을 구성한다.

세잔에게 있어서 예술적 이상의 추구는 그의 절대 사상과 불가분의 관계에 있다. 이리하여 하나의 그림은 하나의 색조와 완벽히 대응하며, 단 한 부분의 미세한 색 변조가 완전히 다른 그림을 만들어버린다. 늘 성과 없는 결과뿐인 연구를 끊임없이 개진하던 세잔은, 발자크의 소설 『알려지지 않은 걸작』에서 자신의 그림 중 하나를 파괴하기 직전까지 반복해서 그리는 등장인물 프레노페르에 동화된다. 세잔은 이 소설에서 위험의 영웅적 가치의 확신과, 완벽을 추구하는 자의 운명인 실패의 인식을 발견한다.

에밀 베르나르는 세잔이 테이블에서 일어나 그 앞에 우뚝 서더니 과장된 몸짓으로 소설의 등장인물은 바로 자신이라고 집게손가락으로 가슴을 쿡쿡 찌르며 말 한마디 없이 고백했다고 회고한다. 프레노페르처럼 사실상 세잔은 길을 알지 못하는 미지의 여행과도 같은 화가의 운명에 과감히 맞선다. 베르나르는 세잔에 관한 자신의 글 중 하나를 발자크의 소설에서 빌려온 다음 문장으로 시작하게 된다. "예술에 관해서 프레노페르는 다른 화가들보다 더 높이, 더 멀리 보는 열정적

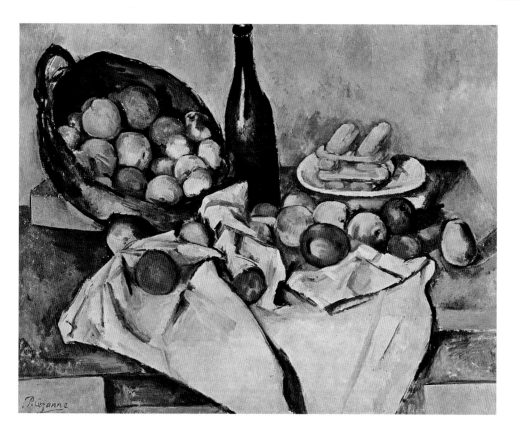

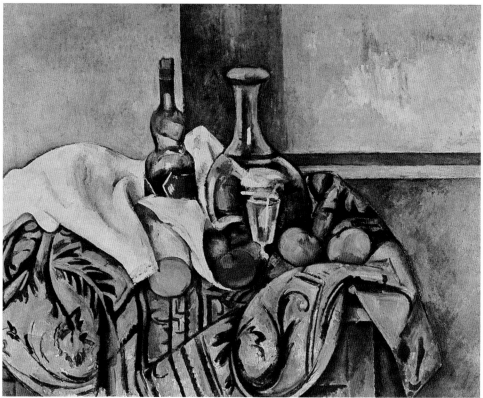

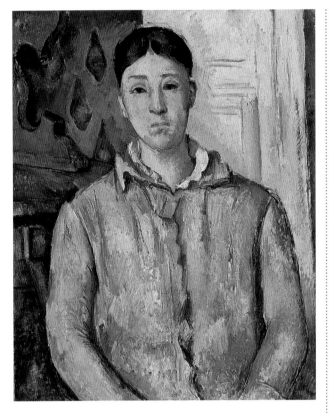

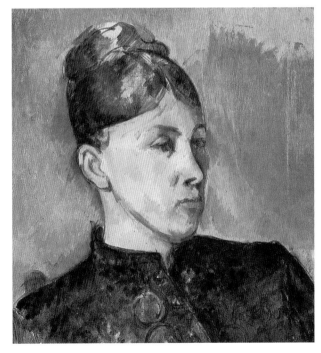

위
푸른 옷의 세잔 부인, 1885~1887년
휴스턴 미술관

아래
세잔 부인, 1890~1892년
필라델피아 미술관

인 사람이다."

훗날 세잔은 발자크 소설의 등장인물이 구현한 예술론을 어렵지 않게 다시 적용한다. 그것은 형태를 그리면서 나타나는데, 다시 말해서, 윤곽선에서 해방된 사물들로 이루어진다.

프레노페르처럼, 또 모든 인상주의 화가들처럼 세잔은 자연에서 선의 존재를 강하게 부인한다. 세잔에게 순수한 데생은 바로 추상화였다. 데생과 색채는 분리되지 않는데, 그 까닭은 자연 속에서는 각각이 하나의 색채를 지니고 있기 때문이다. 우리는 채색을 할 때, 데생하는 것이다. 색채가 조화를 창조하면 할수록 데생은 더욱 명확해진다. 색채가 풍부할 때, 형태도 더 나아진다.

가장 밝은 돌출부에서 출발하여 하나의 인물로 파고드는 프레노페르의 표현 이론은 세잔이 베르나르에게 한 충고에서도 다시 발견된다. "오렌지 하나, 사과 하나, 공 하나, 머리 하나에도 우리의 시점과 일치하는 최고점이 항상 존재한다. 그것이 비록 빛이나 그림자, 생기 넘치는 감각의 효과를 주는 색조와 함께 나타난다고 하더라도, 오브제의 형태는 수평선 위에 위치한 중심을 향하여 줄어들게 된다."

세잔은 모델을 가장 효과적으로 꿰뚫어 보기 위한 방법으로 오브제나 구상의 각 측면이 하나의 중심점을 향하는 정확한 원근법으로 자연을 원통, 구, 원뿔처럼 다뤄야 한다고 베르나르에게 권고한다. 평행선들이 수평선에 입체감을 주지만, 우리에게 자연은 표면의 느낌보다는 입체감이 더 크다고 덧붙인다. 여기서 바로 붉은색과 노란색으로 재현된 빛의 떨림 속에 대기를 느끼게 하기 위해 충분한 양의 푸른색을 넣을 필요성이 생긴다. 하지만 세잔의 작품은 원통도, 구도, 원뿔도, 평행서이나 수직선도 제시하지 않는다. 세잔에게 선은, 상이한 색채의 면이 만나는 지점을 제외하고는, 존재하지 않는 것이다. 세잔은 이처럼 구조에 대한 자신의 인식을 자연 속에 존재하는 색채의 표면으로 나타내려 한다.

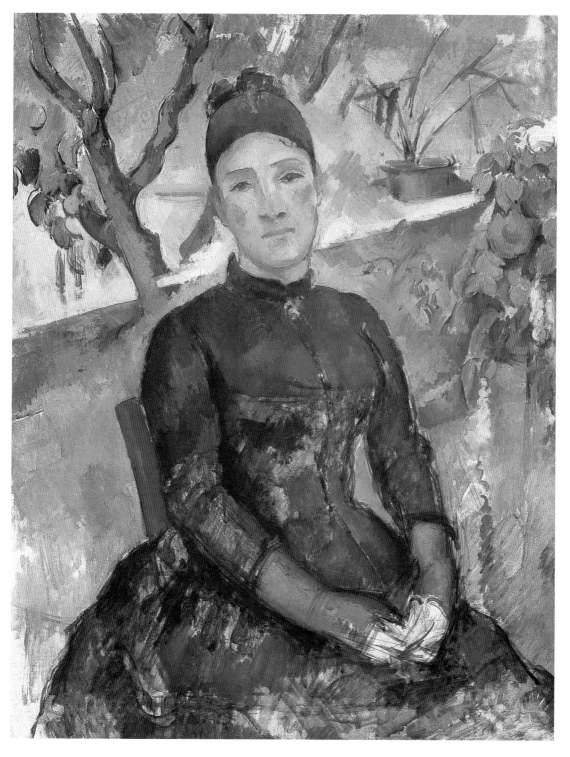

온실에 있는 세잔 부인, 1891~1892년
뉴욕, 메트로폴리탄 미술관

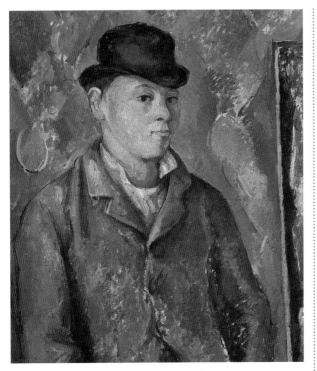

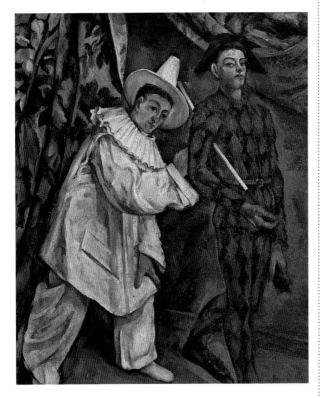

위
화가의 아들, 1885~1890년
워싱턴, 내셔널 갤러리

아래
참회 화요일, 1888년
모스크바, 푸슈킨 미술관

결혼, 개종, 젊은이들

열렬한 가톨릭 신자인 세잔의 여동생 마리는 오빠의 결혼식을 치르도록 아버지를 설득해 성공한다. 1886년 4월 28일, 동거를 시작한 지 17년이 지나 세잔은 오르탕스 피케와 부모님이 지켜보는 가운데 결혼한다. 그렇다고 해서 세잔의 삶이 갑작스레 바뀌지는 않았다. 남프랑스를 좋아하지 않던 부인은 아들과 함께 주로 파리에 체류한다. 세잔은 '아내는 스위스와 레모네이드만 좋아한다'고 말한 바 있다. 1872년 탄생한 아들 폴과 마주하여, 세잔은 보다 부드럽고 너그러운 모습을 보이며, 아들의 처지를 자주 걱정한다. 결혼식 이후 몇 달이 지나, 아버지가 여든여덟로 세상을 떠난다. 세잔은 경제적으로 안정을 취할 만큼의 유산을 갑작스레 물려받는다. 한 해에 40만 프랑을 쓸 수 있게 되지만 생활방식은 변하지 않는다. 1897년 11월, 어머니의 죽음 이후 도박가이자 돈 관리에 재능이 없던 매제가 자드부팡의 집 처분권을 얻게 된다. 세잔은 누이에게 돈을 줘서 집을 보존할 수도 있었으나, 과거 기억들의 무거운 압박감에서 벗어나기를 원했거나 자신에게 집이 지나치게 크다고 느꼈음에 분명하다. 아니면 이 집을 증오했는지도 모른다. 왜냐하면 이 집이야말로 세잔의 투쟁과 같은 삶을 지켜본 산 증인의 재산이었기 때문이다. 아무튼 세잔은 어린 시절의 장소와 완전히 결별한다. 예전에 그가 장식했던 커다란 거실, 매혹적인 밤나무 길이 있는 정원, 온실, 날씨가 좋으면 그 뒤로 생트빅투아르 산의 자태를 볼 수 있는 울타리로 만든 담, 잘 가꾼 밭, 〈카드놀이를 하는 사람들〉을 그린 긴 농장 건물을 떠나게 된 것이다. 이와 마찬가지로 세잔은 자신에게 전적으로 중요했던 고독과 계절의 변화를 엿볼 수 있는 기회를 상실한다. 예컨대, 겨울 하늘 아래 조심스레 나타나는 나뭇가지나 봄의 새싹, 매미의 요란한 울음과 함께 찾아오던 여름의 열기를 주시할 가능성을 잃는다. 세잔은 자신을 돌봐주는 가정부 브레몽 부인과 함께 엑스의 불르공 거리에서

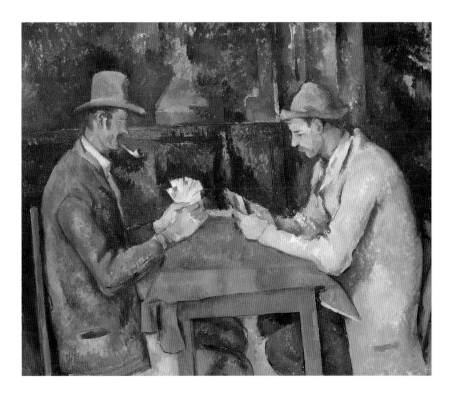

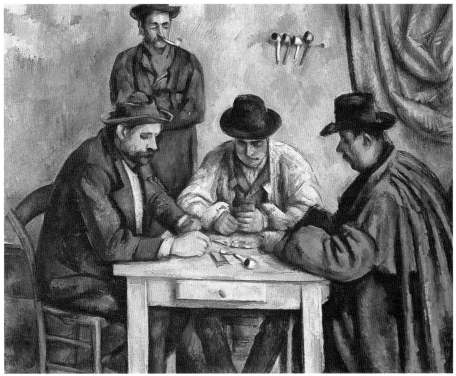

위
카드놀이를 하는 사람들, 1892~1896년
파리, 오르세 미술관

아래
카드놀이를 하는 사람들, 1890~1892년
뉴욕, 메트로폴리탄 미술관

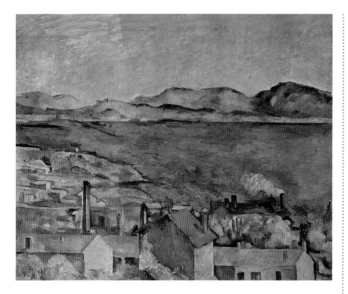

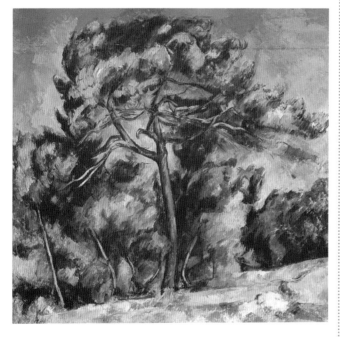

위
에스타크에서 본 마르세유 만, 1883~1885년
뉴욕, 메트로폴리탄 미술관

아래
커다란 소나무, 1892~1896년
상파울루 미술관

91쪽
커다란 소나무(부분), 1892~1896년
상파울루 미술관

살게 된다. 그는 작업을 위해서 비베뮈스 채석장에 있는 오두막을 찾는다. 엑스와 톨로네 사이에 있는 샤토누아르에도 방 하나가 있는데, 여기에 세잔은 자주 그림을 방문하거나, 수차례 방을 구입하려는 헛된 시도도 한다. 늘 종교와 거리를 유지하던 세잔은 천천히 독실한 가톨릭 신자가 된다. 몹시 고통스러웠지만 믿음 속에서 구원을 발견한다. 스스로 '중세에의 집착'으로 정의한 이러한 개종은 죽음에 대한 공포보다는 자신의 예술적 야망을 실현하지 못할지도 모른다는 두려움과 밀접히 연관돼 있다. 파리에 머물 때면 세잔은 루브르를 방문한다. 박물관에 소장된 작품들의 소묘는 모티프 연구를 대신한다. 하지만 이 가운데도 파리의 예술가들과 일체 접촉하지 않는다. 심지어 길거리에서 옛 동료들을 우연히 만나도 모른 척한다. 아들 폴은 상업에 종사하며, 그림의 주제 선택을 세잔에게 조언하기도 한다. 그의 인생에서 변하지 않는 원칙은 바로 고립이었지만, 작품은 유명해지기 시작한다. 1888년, 조리 칼 위스망은 『크라바슈』에 세잔에 관한 글을 발표했고, 이듬해에는 저서 『어떤 사람들』의 한 부분을 세잔에게 할애한다. 1892년 에밀 베르나르는 세잔의 전기를 출간하고, 이듬해 귀스타브 제프루아는 자신의 작품 중 한 편에 세잔의 그림을 수록한다.

세잔의 영향력은 젊은 세대 예술가들에게도 미치기 시작한다. 세잔을 '신비한 동양인'으로 간주한 폴 고갱은 예술의 최종적 종합에 몰두한다고 선언한다. 모든 이들에게 세잔은, 지각의 즉흥성과 그 기능을 간직하면서도, 성찰로 경험을 대신하는 사람처럼 보인다. 그의 예술이 유명해질수록 그때까지 적대적인 태도를 드러내던 엑스 사람들과의 관계 또한 점차 좋아진다. 우리는, 이를테면 성공을 확신하지 못하며, 겸손하지만 야망이 가득하고, 폐쇄적이고, 의심 많고, 기복 많은 성격을 가진 데다 당뇨병으로 심신이 약해진 늙은 예술가가, 수십 년의 고독 이후 갑자기 사람들이 알아보면서 처한 상황을 상상할 수 있을 뿐이다. 지나치

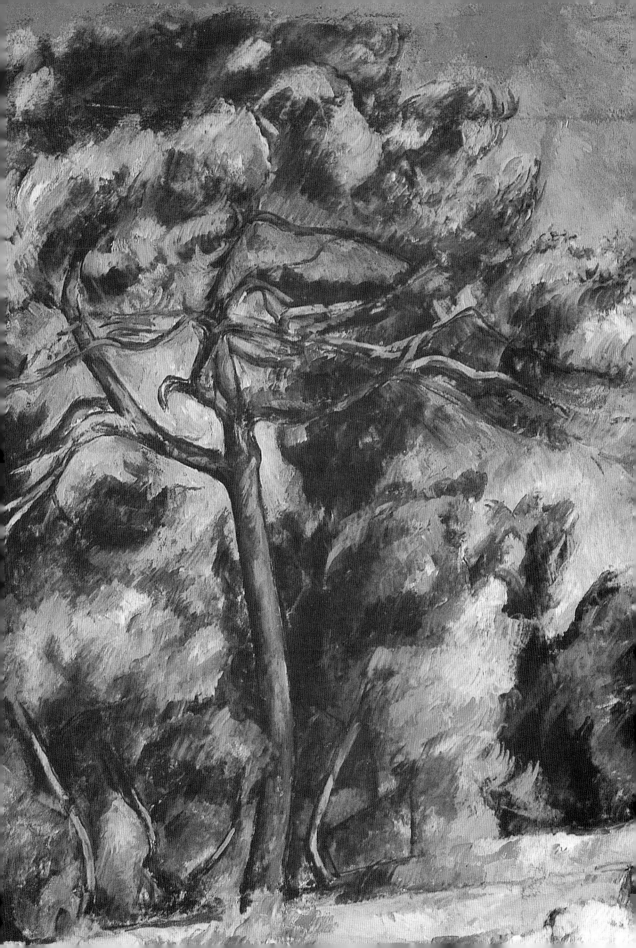

위
프로방스의 산, 1886~1890년
카디프, 웨일스 국립 미술관

아래
바위들, 1894~1898년
뉴욕, 메트로폴리탄 미술관

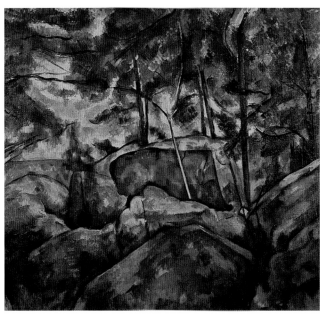

93쪽 위
가르단에서 본 생트빅투아르 산
1892~1895년, 요코하마 미술관

93쪽 아래
숲 속의 바위들, 1894~1898년
취리히, 쿤스트하우스

게 자신을 고통 속에 내버려두었던 세잔에게 이러한 상황은 위로를 주면서 작품의 새로운 도약을 기약하게 했다. 모리스 드니가 주장하듯, 세잔의 작품은 전적으로 경험을 성찰로 대치하면서 감각의 필수 불가결한 역할을 부각시킨다. 빈번하게 미완성으로 남아 있고, 팔레트 나이프로 거칠게 긁어낸 자국이 선명하며, 테레빈 기름으로 범벅된 흔적이 넘쳐흐르며, 울퉁불퉁한 돌출부가 생길 때까지 몇 번이고 다시 그리는 세잔의 화폭 광경은 매우 감동적이라고 드니는 덧붙인다. 이러한 자연에 대한 열정과 자신만의 스타일을 확보하기 위한 노력 속에서, 고전 양식의 집착과 지금껏 알려지지 않은 감각의 저항, 이성과 무경험, 조화의 필요성과 창조적 표현력의 열정이 나타난다. 드니에 따르면, 성인과 천재의 특징은 이성과 감성의 영원한 투쟁이다. 세잔은 현대 예술을 일신할 자유를 위해 거대한 전투를 개시했다. 한마디로 세잔은 인상주의의 푸생처럼 간주된다. 고독한 나날은 젊은 예술가와 작가들과의 만남으로 중단된다. 이러한 만남에 흥미로운 증언이 남아 있다. 세잔의 수수께끼 같은 작품과 단순하면서도 뛰어난 기교, 구성의 균형감은, 고립을 좋아하는 세잔의 전설적 성격과 함께 새로운 화가들 사이에서 신비로운 인물상을 만들어낸다. 비밀스러운 작업과 체계화된 규범에서 완전히 동떨어져 매우 드물게 시중에 나오는 작품은, 세잔 주위에 기이한 명성과 독특한 분위기를 만들어냈다. 졸라, 폴 알렉시스, 테오도르 뒤레, 빅토르 쇼케, 오베르의 가셰 박사, 그리고 피사로, 고갱, 귀스타브 카유보트, 에밀 쉬페네케르 정도를 제외하고 그의 작품을 소장하고 있는 수집가는 거의 없었다. 클로젤 가에 있는 탕기 영감의 상점은 세잔의 작품을 볼 수 있는 유일한 곳이다. 에밀 베르나르는, 고독한 예술가이자 자신의 습작을 모두 때려 부술 준비가 되어 있는 세잔의 작품을 보려고 사람들은 박물관 가듯 그곳을 방문했다고 말한다. 침묵 속에서 탕기 영감이 작품을 관찰한 것에 비해, 작품에 대한 일반

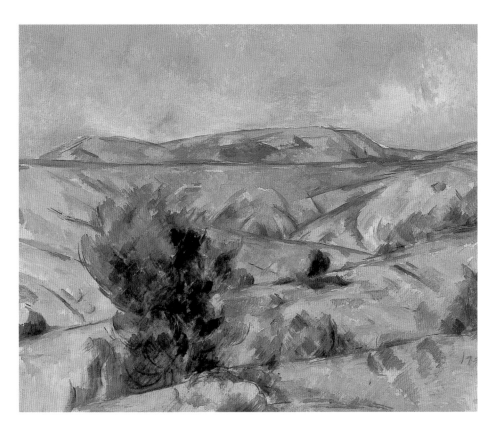

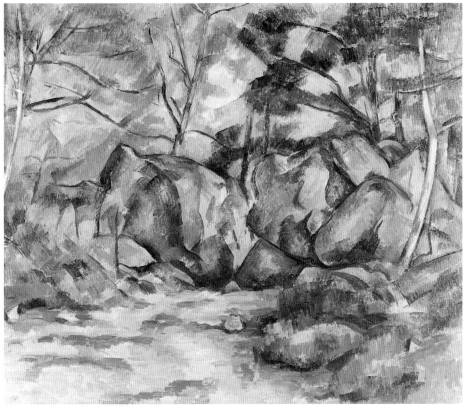

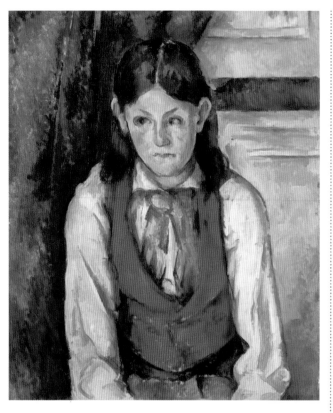

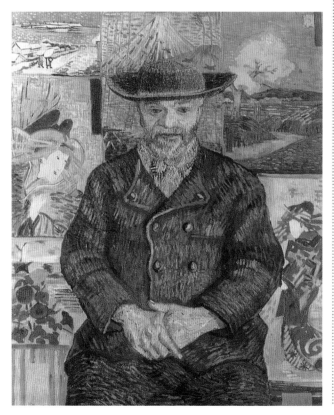

적인 견해는 욕설과 찬사로 나뉘었다. 베르나르는 어둡고 조그만 방으로 사라졌다가, 입가에 신비한 미소를 띠고 눈가에 감동의 광채를 내면서 조촐한 보따리 하나를 들고 영감 앞에 섰다. 탕기 영감은 흥분 속에서 그 보따리를 열었고, 의자의 등 받침을 이젤로 사용하여 그림들을 조심스레 하나씩 펼쳐보았다. 탕기 영감은 언제나 만족할 줄 모르는 세잔의 성격과 완성 안 된 작품을 버리는 습관, 그리고 작업에 대한 굽힘 없는 완고함에 관한 이야기를 들려준 후, 다음과 같은 말로 마무리한다. "세잔은 매일 아침 루브르에 간다." 상점에는 반 고흐와 모리스 드니, 폴 시냐크와 조르주 쇠라, 에밀 베르나르와 고갱이 들르곤 했다. 모든 사람들은 제프루아가 표현한 것처럼 '삶의 가장자리'에서 사는 세잔을 매우 유감스럽게 생각했다.

세잔에게 공식 사회로 진입하는 문은 어렵게 열린다. 1894년, 귀스타브 카유보트가 죽자 뤽상부르 미술관은 상당수의 인상주의 그림이 포함된 그의 유증품을 수용할지 여부를 결정한다. 세잔의 작품은 달랑 두 점만 수용된다. 수용 여부의 결정은 인상주의의 오랜 숙적들이 맡았고, 마네와 세잔이 가장 큰 굴욕을 맛본다. 테오도르 뒤레의 소장품 판매로 세잔의 몇몇 작품은 시장에 선을 보이고 탕기 영감의 죽음으로 역시 상당수 작품을 소유하게 된 볼라르는 개인전을 결심하여 1895년 12월에 세잔 전시회를 연다. 일부 평론가의 저항과 반대 속에도 전시회는 젊은 예술가들과 수집가에게 한 해의 사건이 된다. 전시된 작품의 가격이 상승하며, 유명한 국제 조직은 세잔의 참여를 요구한다. 1901년, 모리스 드니는 〈세잔에게 헌정함〉이라는 작품을 살롱전에 전시한다. 드니는 이 작품에서, 고갱의 소유였던 세잔의 정물화를 보러 볼라르의 갤러리에 모여든 나비파 회원들의 모습을 보여준다. 그림 속에서 숭배 받는 그림의 주인인 고갱이 두 세대 사이의 이행의 상징을 제시한다. 그것은 바로 인상주의의 유산 속에서 위대한 전통의 연속성을 확인하는 세잔의 정물화이다.

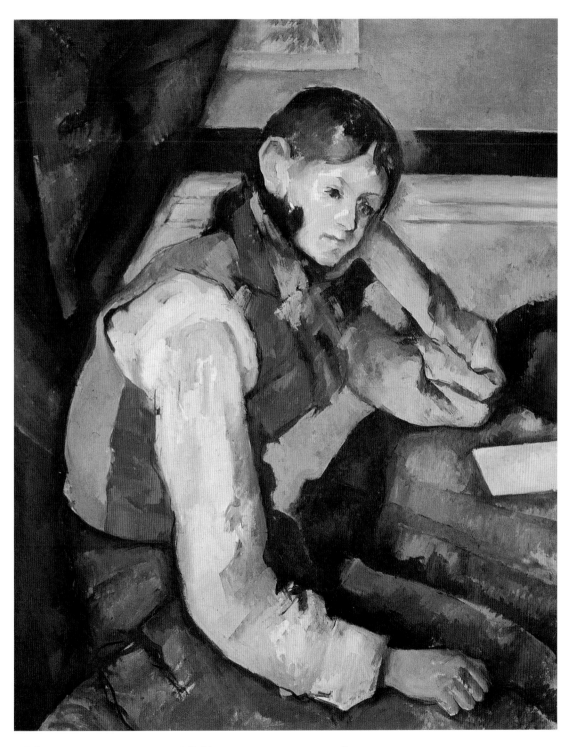

94쪽 위
붉은 조끼를 입은 소년, 1890~1895년
뉴욕, 근대 미술관

94쪽 아래
빈센트 반 고흐, **탕기 영감**, 1887년
파리, 로댕 미술관

위
붉은 조끼를 입은 소년, 1890~1895년

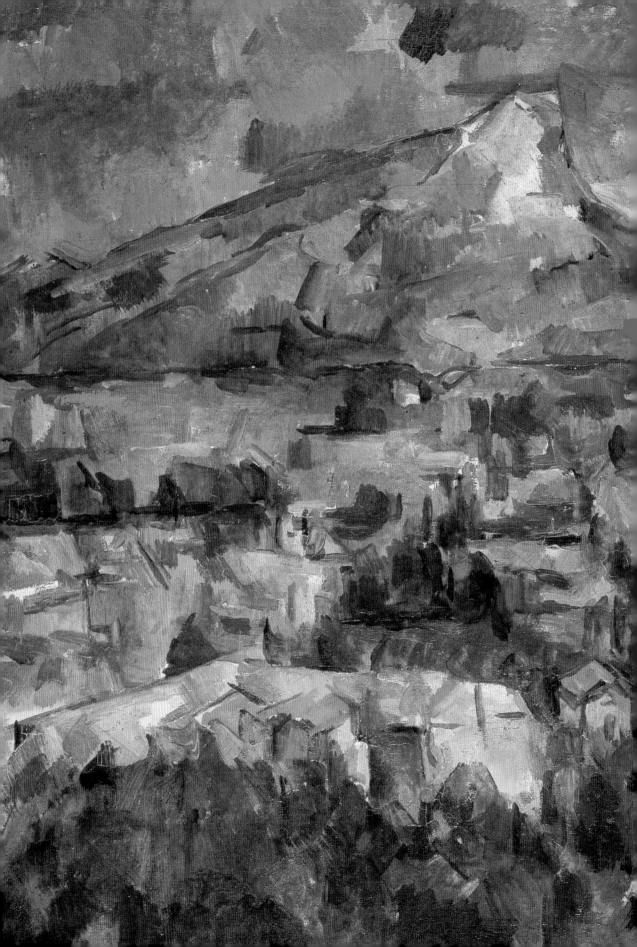

말년

1895
1906

연못 위의 다리, 1895~1898년
모스크바, 푸슈킨 미술관

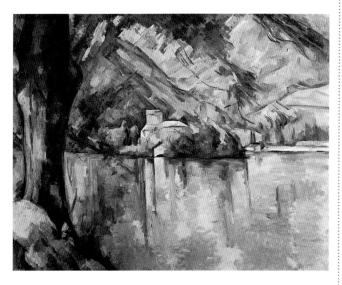

안시의 호수, 1896년
런던, 코톨드 미술관

96~97쪽
로브에서 본 생트빅투아르 산, 1902~1904년
필라델피아 미술관

새로운 자유

마지막 시기의 작품은 풍족한 성과를 거두는 동시에 새로운 방식의 구성도 선보인다. 1890년대 말부터 풍경화는 전적으로 놀랄 만한 터치의 자유를 유지하면서 자연적인 시선에다 엄격한 회화적 질서를 새겨넣으려는 의지를 보여준다.

축적되어 풍부한 색감의 차이를 획득하는 두터운 붓 터치와, 화폭의 어떤 부분은 그대로 바탕이 드러나기까지 하는 엷은 채색을 번갈아가며 사용한다. 세잔은 호수나 하천의 풍경, 강물과 다리를 선호하고, 반사의 표현과 색채의 유연한 융합에 관심을 집중한다. 훗날 아들 폴에게 세잔은, 강물과 마주하면 상이한 각도에 따라 매우 흥미로운 원근법이 나타나 동일한 주제라도 모티프가 여러 가지로 증가하여, 좌우로 조금씩 움직이기만 하면 위치를 바꾸지 않고도 몇 달씩 작업할 수 있다고 설명한다. 조형언어는 다시 한번 바뀌어, 앞서 윤곽의 엄격성과 물리적 측정의 자율성이 갖는 정확함으로 확인된 요소가 다시 새롭게 인상주의 시기에서처럼 대기의 떨림 속으로 빠져든다. 입체감을 도식화하는 기교의 위험을 의식한 세잔은 형태를 움직임, 변화, 불확실함 등 삶 자체를 포괄하는 자유 속에서 다시 창조할 필요성을 깨닫는다. 구성에 불어넣은 숨결은 윤곽선의 점진적인 해방과 함께 내적인 입체감에 힘찬 운동성을 주어 결국, 움직임과 구조적인 조합이라는 새로운 가능성을 낳는다. 불가피한 한계 속에서 벗어난 개별적 요소들은 빛의 변화무쌍한 운동에 따라 수축하거나 확장한다. 마치 박동처럼 수축과 확장이 번갈아 나타나며 주위의 대기층에 활력을 불어넣어 살아 있는 생명체처럼 이미지가 숨 쉬게 만든다. '윤곽선이 나의 손에서 빠져나간다'고 세잔은 하소연히지만, 사실상 윤곽선을 정확하게 만드는 것을 회피한 사람이야말로 바로 세잔이다. 이처럼 자연 속에 선이란 존재하지 않는다고 믿는 세잔은 윤곽선과 '떨리는 테두리'를 완벽하게 화폭 전체에 통합하여 소묘한다. 그는

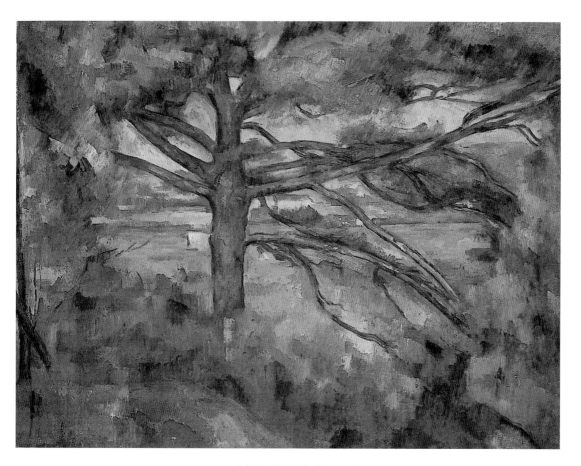

커다란 소나무와 붉은 대지, 1895년
상트페테르부르크, 에르미타슈 미술관

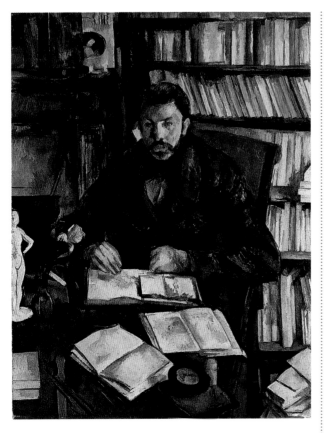

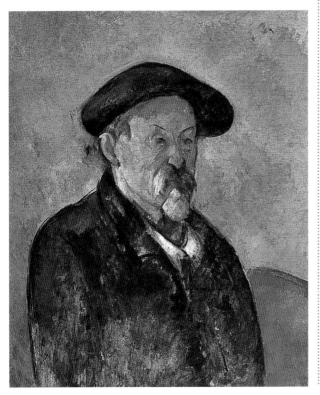

단일 색조를 경멸하여, 고갱을 "화가가 아니었으며 오로지 중국식 이미지들만을 만들어냈을 뿐이다"라고 격렬하게 비판한다. 그때까지 독자적인 발전을 꾀했던 수채화 기법은 세잔에게 영감을 제공하는 원천이 된다. 즉, 수채화 기법은 현실세계를 단순히 추종하는 것을 피하게 해줄 새롭고 다양한 가능성을 제공한다.

세잔은 간결하지만 표현력이 뛰어난 데생과 점점 더 확신하게 되는 밝은 색 얼룩의 사용 사이에 균형을 실현한다. 여기서 바탕의 백색이 확연히 눈에 띄는 새로운 조화가 생겨난다. 사방에 있는 백색은 형태와 공간의 명확한 균형감을 드러내는 상호성을 강화하는 구실을 한다. 에밀 베르나르에 따르면, 세잔은 첫째로 어두운 색의 한 점으로 작업에 착수했으며, 둘째로는 그 점을 뒤덮을 색을 사용했고, 이 모든 색이 오브제의 형상을 만들어낼 때까지 채색하는 작업을 셋째로 수행했다고 한다. 조화의 법칙이 세잔의 작업을 인도했으며, 모든 조절은 사전에 세잔의 판단에 따라 결정된 방향으로 진행되었다. 작업을 진행할수록, 작품은 차츰 객관성에서 멀어져갔다. 예컨대 세잔이 출발점으로 삼았던 모델의 불투명성과 거리를 유지할수록, 세잔은 그림 그 자체밖에 아무 목적도 없는 순수 회화 속으로 진입하였다. 생트빅투아르 산의 풍경은 형태와 색채의 교향악적 대위법 속에서 전개되는 반면, 샤토누아르의 풍경은 지질학적 특이함을 연속적인 대응으로 재구성한다. 〈주르당의 오두막〉은 조화로운 삶에 참여하도록 하는 분위기의 창조와, 자율적 명증성 속에 나타나는 마티에르의 능력을 하나로 만든다. 피사로가 이미 표현했던 인상주의의 아이디어를 원용하면서 세잔은 색조의 관계가 조화롭게 조직될 때 모든 그림의 모범이 된다고 선언한다. 이것은 바로 데생에 부여해야 하는 정확하고 가치 있는 색채이다. 과거 경험은 세잔의 생각과 작품 속에서 자취를 감춘다. 세잔의 지속적인 관심사는 바로 표현하는 방식이었다. 자연과의 관계에 모든

100쪽 위
귀스타브 제프루아의 초상, 1895~1896년
파리, 오르세 미술관

100쪽 아래
베레모를 쓴 자화상, 1898~1900년
보스턴 미술관

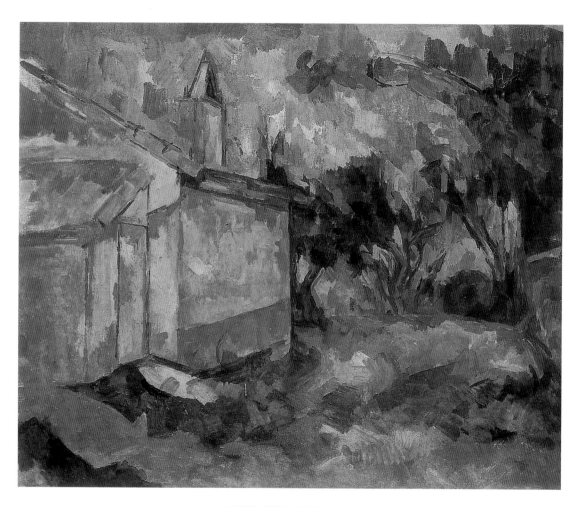

주르당의 오두막, 1906년
로마, 국립 근대 미술관

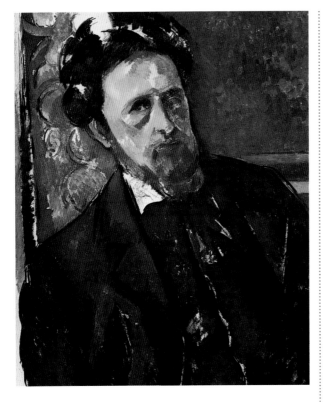

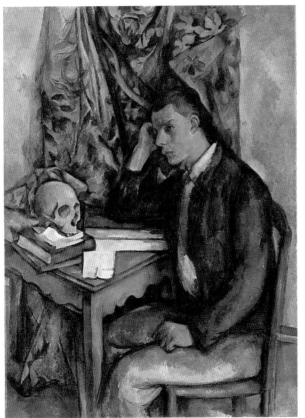

에너지를 결집시켰다. 『라 가제트 데 보자르』에 두 편의 논문을 세잔에게 할애했던 로제 막스는 1905년 1월, 세잔이 나이와 건강 상태 때문에 평생 추구한 예술의 꿈을 결코 실현할 수 없을 거라고 설명한다. 하지만 그는 언제나 그의 예술을 새롭게 하기 위해 시도하려 한 것에 대한 직관을 가진 지적인 애호가들을 인식할 것이다. 세잔에 따르면, 과거를 대신할 수 있는 것은 없으며, 단지 새로운 고리를 사슬에 하나씩 연속적으로 달 수 있을 뿐이다. 매력적인 역설 중 하나가 바로 이렇게 등장한다. 즉, 한편으로는 자연과 항구적인 관계를 맺을 필요성, 또 다른 한편으로는 모델을 지각하여 고정시키고자 하는 의지의 힘이다. 친구였던 인상주의 화가들에게 오래전에 배운 교훈에 따라, 자신이 가장 중요하게 여기는 '모티프'를 숙고하고, 가시적인 현실세계 속으로 시각적 몰입을 하면서, 세잔은 영혼 속에서 상호적이고 조화로운 관계를 만드는 색채의 점들처럼 오브제를 지각한다. 각 작품의 내적 구조는 현실세계에 대한 새로운 시각을 처리할 뿐만 아니라, 화가의 정확한 결정을 예시하는 것으로도 나타난다. "우리가 보는 모든 것은 현실이 아니다. 그것은 분산되며, 어디론가 가버린다." 여전히 현실세계의 항구성에 열정적으로 집착하는 화가에게 오브제의 해체로 귀결된 발전은 마지막 시기의 세잔이 지닌 매력과 수수께끼를 동시에 설명해준다. 이 시기 작품은 그리기의 새로운 방식을 예고한다. 그림의 주제는 회화적 통합의 드라마가 되고, 그 자체로 능력을 확인하는 계기가 된다.

사실상 몇몇 후기 그림의 구조는, 비록 색채의 형태가 화가가 직접 앞에서 본 것을 떠올리게 하는 데 장애가 되지 않지만, 하나의 독립적인 개체로 간주할 수 있다. 세잔의 의도는 모든 시각적 인상에 대한 반응을 발견하는 일이다. 요컨대, 세잔은 다양한 시점을 사용하고 주제를 색채의 조화로운 체계 속에 통합하여, 회화의 주제를 만질 수 있는 현실적인 것으로 제시하려 노력한다.

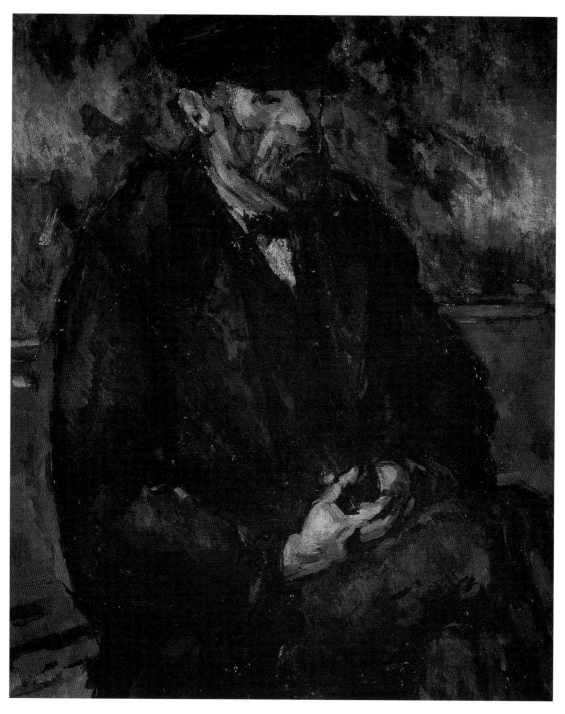

102쪽 위
조아생 가스케의 초상, 1896~1897년
프라하, 국립 미술관

102쪽 아래
해골 앞에 있는 젊은 남자
1896~1898년, 메리언 반스 재단

위
발리에의 초상, 1904~1905년
워싱턴, 국립 미술관

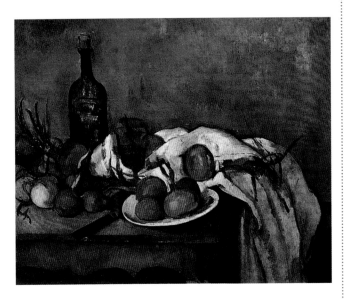

양파가 있는 정물, 1896년
파리, 오르세 미술관

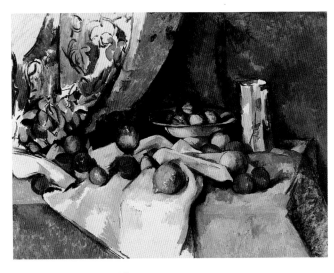

사과가 있는 정물, 1895~1898년
뉴욕, 근대 미술관

15쪽
큐피드가 있는 정물, 1895년
런던, 코톨드 미술관

약속된 땅

비음 섞인 느리고 세심한 억양의 다정한 목소리로 말하는 노년의 세잔에게는 웅장한 무엇이 풍겨나온다. 가끔씩 지속되는 침묵은 늘 그를 따라다녔던 고뇌를 표출한다. 마치 유대 민족의 지도자 모세처럼 세잔은 약속된 땅에 다다르지 못할지 모른다는 두려움에 사로잡힌다.

그는 자신의 그림이 느리고 힘들게 진행되는 것을 지켜본다. 완벽에 이를 수 있다는 희망을 결코 포기하지 않았지만, 불안과 불만족에 사로잡힌 채 작품 하나하나를 다다를 수 없는 완벽을 향한 일보처럼 간주한다. 1906년 10월 23일에 찾아올 죽음을 맞기 얼마 전인 9월 8일, 세잔은 아들에게 다음과 같은 글을 남긴다. "나는 자연에 대한 통찰력을 갖춘 화가가 되었지만, 감정을 실현하는 일은 여전히 고통스럽다. 나의 감각에 퍼져 있는 힘에 도달하지 못했고, 자연에 생명력을 불어넣는 색채의 환상적 풍부함도 지니지 못했다." 이후 9월 21일에 세잔은 에밀 베르트랑에게 건강이 나아진 것 같으며 더 맑은 정신으로 습작에 몰두할 수 있다고 말한다. 하지만 불안하고 힘든 상태가 세잔을 엄습하고, 이러한 상태는 목적을 달성한 후, 즉 자신의 이론을 증명할 무언가를 실현하고서야 사라진다. 자신에게는 이론은 쉬운 것이었지만, 그것을 보여주기는 매우 어려운 일이었다. 때문에 그는 늘 자연 가까이에서 연구를 지속하고, 천천히 발전할 것이라고 생각한다. 세잔은 자연을 연구하며 보고 느낀 것의 논리적 전개를 믿는다. 예컨대 기법에 전념하는 것은 단지 후차적인 문제였을 뿐이다. 자연은 풍부하고 즉각적인 행복을 가져다주지 않았다. 예컨대, 가벼움과 편리함의 위험을 경계하는 그의 그림은 지속적인 정복이자 긴장 그 자체이다. 이는 자신이 발견한 과감한 해결 방법을 바탕으로 매우 오랜 기간 동안 세잔이 투쟁했다는 사실을 부분적으로 설명해준다.

에밀 베르나르에 따르면, 세잔은 아름다움을 사유하지 않았으며, 진리만을 사유했다. 세잔의

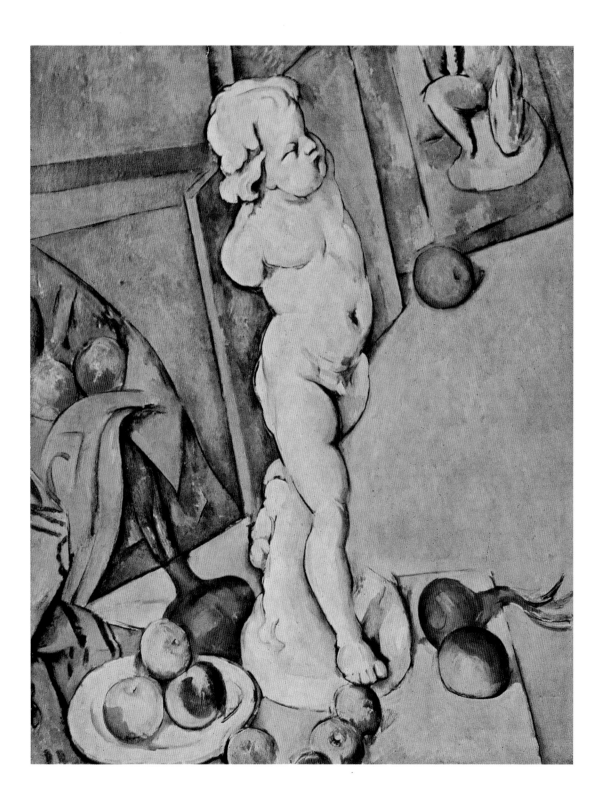

위
프로방스의 숲길, 1900~1902년
바젤, 베일러 재단

아래
샤토누아르의 소나무와 바위들
1900년, 프린스턴 대학 미술관

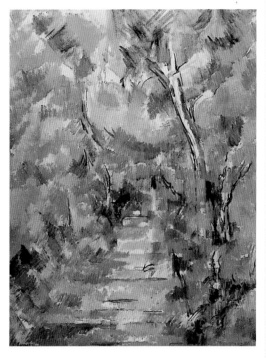

107쪽 위
비베뮈스의 채석장, 1895년
에센, 폴크방 미술관

107쪽 아래
샤토누아르 공원의 회전 숫돌
1892~1894년, 필라델피아
미술관

머릿속에는 자발적인 재능을 천천히 발휘하게 할 매우 강한 의지가 웅크리고 있었다. 만약 세잔이 최고가 될 수 있다는 사실을 의심하지 않고 작업했더라면 세잔은 결코 절대에 닿지 못했을 것이다. 늙은 세잔의 고독한 나날은 젊은 시인과 작가와의 만남으로 인해서 때때로 중단된다. 세잔은 이들과 함께 엑스의 미라보 가의 크루아드말트 호텔 카페에 간다. 하지만 이들과의 관계는 쉽지 않았다. 예컨대, 세잔에 관한 저서를 한 권 출간한 시인 조아생 가스케는 뜨거운 우정이 무관심과 냉정으로 변하는 것을 지켜본다.

1904년, 엑스에 있던 에밀 베르나르 역시 거장의 변덕스러운 기질 때문에 고생한다. 초반에 베르나르는 환대받는다. 세잔은 그에게 자신의 작업실 옆방 사용이나 미술관 방문을 제안하기도 하고, 미술 토론을 권하기도 한다. 두 사람은 가까워지지만 세잔은 자주 참지 못한다. 세잔은, 베르나르가 자연의 감동을 자아내는 그림을 그리는 것이 아니라 미술관에서 본 그림을 그린다고 비난하기에 이른다. 토론에서 세잔은 계속 견해를 바꾼다. 어떤 때는 회화가 전적으로 화가의 머릿속에서 나온다고 주장하는가 하면, 또 어떤 때는 눈과 오브제 사이의 현실적인 거리를 포착하는 데 항상 자신의 의도가 있었다고 하여 방문자들을 놀라게 한다.

에센의 폴크방 미술관의 창시자 칼 오스트하우스가 세잔을 방문할 때, 세잔은 그에게 거리를 유지하는 일이 회화에서 확인해야 할 첫 번째라고 주장한다. 세잔은, 깊이를 암시해야 할 때와 해결책이 아직 마련되지 않은 곳을 정확하게 가리키면서, 서로 다른 여러 면의 경계를 지적한다. 1907년, 라이너 마리아 릴케는, 아내에게 쓴 편지에서, 세잔에게는 관찰하고 정확하게 지각하는 기법과, 지각한 모든 것을 그 자체로 사용할 줄 알며 적응시키는 기법이 존재하는데, 이 두 가지 기법이 서로 대립하여, 세잔은 어쩔 수 없이 두 기법의 충돌을 감내하는 중이라고 설명한다.

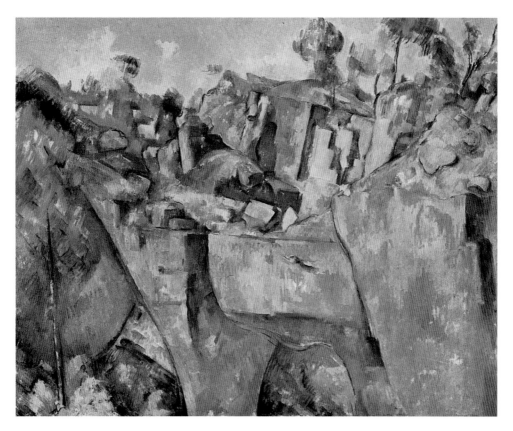

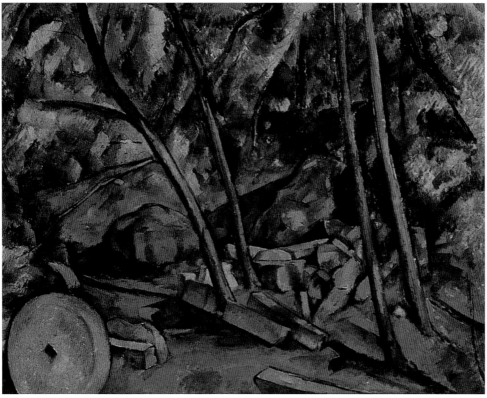

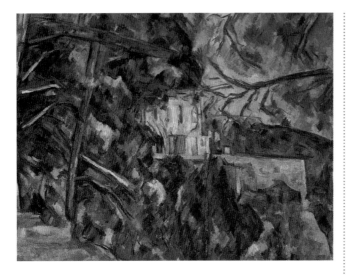

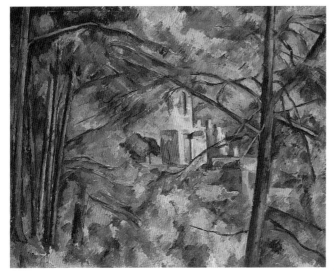

위
샤토누아르, 1900~1904년
워싱턴, 국립 미술관

아래
샤토누아르, 1903~1904년경
빈터투어, 오스카 라인하르트 미술관

109쪽
샤토누아르(부분), 1900~1904년
워싱턴, 국립 미술관

젊은 시절의 장소에 관해서

세잔은 작업 장소를 모색하는 데 점점 더 몰두한다. 시골을 뒤지기 시작해서 산으로 이르는 도처의 길을 돌아다닌 끝에, 갑자기 회색 바위 아래까지 훤하게 골짜기가 내려다보이는 풍경이 열려 있는 울퉁불퉁한 길을 발견한다. 세잔은 높은 곳에서 길의 지형을 내려다 본다. 소나무 잎들이 잔뜩 뒤덮인 가파른 오솔길은 숲속으로 모습을 감추더니 마리아의 집으로 이어진다. 나무들이 드문드문 보이는 곳에 이르러 길은, 아주 옛날 연금술사나 마술사가 살았다는 전설이 전해지는 샤토누아르로 이어진다. 그 길은 수많은 식물들과 쓰러진 나무들로 넘쳐나고 돌덩어리가 수북이 쌓여 있으며, 버려진 제분소와 오래된 저수통 하나가 굽어보고 있는 고원까지 연결된다.

샤토누아르는 항상 나뭇가지들 사이로 멀리 보이게 표현된다. 세잔은 언덕을 기어올라 무성한 나뭇잎들이 하늘을 가리고 있는 숲속에서 작업하거나 식물에 의해 은닉된 피난처처럼 변한 커다란 바위들이 있는 곳을 선호했다. 혼란스럽게 널려 있는 바위 덩어리들이 식물로 완전히 점령당해 있는 곳에서 세잔은 야생의 자연에 깊이 몰두한다. 이러한 장소가 주는 심오한 고독감은 세잔의 우울한 기질과 호응한다. 세잔은 훨씬 부드러운 형태로 바위를 둥글게 표현한다. 세잔은 바위의 곡선을 감각적인 위대한 리듬으로 연결하고, 바위의 불규칙성과 꺼칠꺼칠한 표면, 그리고 어두운 구멍을 충실하게 화폭에 담는다.

자연과 신비한 교감을 나누며 사물의 질서에 관해 강도 높은 연구에 몰두한다. 현실의 이루 헤아릴 수 없는 측면들이 세잔에게는 마치 숨겨진 그림의 그림자처럼 보이고, 이것에 신비감을 느낀다. 세잔이 신비함을 좋아하고, 또 신비함과 소통하는 것을 좋아하기 때문에 구체적인 세계는 그에게 새로운 전망을 열어주는 하나의 열쇠가 되었다.

프로방스에는 몇 백 년 동안 사용하지 않은 오래된 채석장이 풍부하다. 기이한 형태의 돌들이

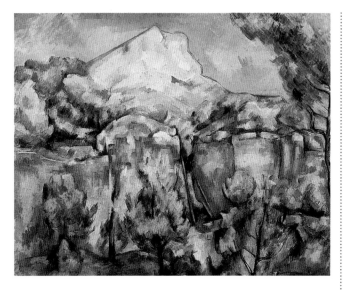

위
비베뮈스에서 본 생트빅투아르 산
1897년, 볼티모어 미술관

아래
푸른 풍경(나무들과 집들), 1904~1906년
상트페테르부르크, 에르미타슈 미술관

구름 없는 푸른 하늘 밑에 누워 있다. 특히 미스트 랄로 풍화를 겪은 비베뮈스의 돌은 태양 광선을 끌어 모으는 듯하다. 손으로 파헤친 그곳의 돌들은 비밀스럽고 매혹적인 구조물을 창조한다. 그 것은 땅 속에 열린 위대한 빈 공간의 거대한 복합 체이다. 그곳에서 멀지 않은 앵페르네의 협곡에 졸라의 아버지가 도시에 물을 공급하기 위해 건 설한 댐이 있다. 40년 후, 세잔은 젊은 시절의 장 소로 돌아와서, 거친 형태와 갑작스러운 골짜기 의 틈, 불안정한 뿌리로 지탱되는 소나무들이 뻗 어 있는 거대한 계단을 그린다. 그는 가장 비밀스 러운 지역을 탐험하는 사람들에게만 알려져 있던 풍경에 매혹된다. 공간은 햇빛과 바람에 노출되 어 있다. 고독한 덩어리들은 마치 선사시대의 거 인들이 환상적 건조물을 세운 것처럼 기복이 심 한 형태의 거대한 장소를 창조한다. 그는 연작에 서 쌓여 있는 바위의 혼돈을 화면에 옮겨 하나의 응집된 회화적 단위로 변형하려고 애쓴다. 바위 로 넘쳐나는 구성은 감상자의 시선을 곤란하게 만드는데, 장소의 환상적 특징이 바위의 오렌지 색조로 강조되며, 이러한 색조는 식물의 녹색이 나 하늘의 푸른색과 대조된다.

〈붉은 바위〉에서는 단절되어 일부만 보이는 수직의 가파른 암벽과 작은 터치로 그려진 나무 들 사이에 극적 관계가 도입된다. 〈비베뮈스에서 본 생트빅투아르 산〉은 이미지의 주요 오브제에 서 관찰자를 멀리 떨어뜨리며 힘차게 꿈틀거리는 작품이다. 예컨대, 바닥의 바위와 산 정상은 웅장 한 조각 같다. 생트빅투아르 산의 윤곽은 여러 계 열 색조의 대조에 따라 묘사되고, 이런 묘사는 그 림의 소재를 형태와 색채의 자유로운 역할 속에 서 변화무쌍한 조화를 이루는 직물로 변형한다.

세잔의 현실 분석은 웅장한 지질학적 건축물 로 표현된다. 채석장의 강한 빛 아래 세잔은 인간 의 고통을 함께 나누는 자연을 발견한다. 리오넬 로 벤투리가 비베뮈스의 풍경을 단테의 지옥과 비교했던 것은 적절한 비유이다.

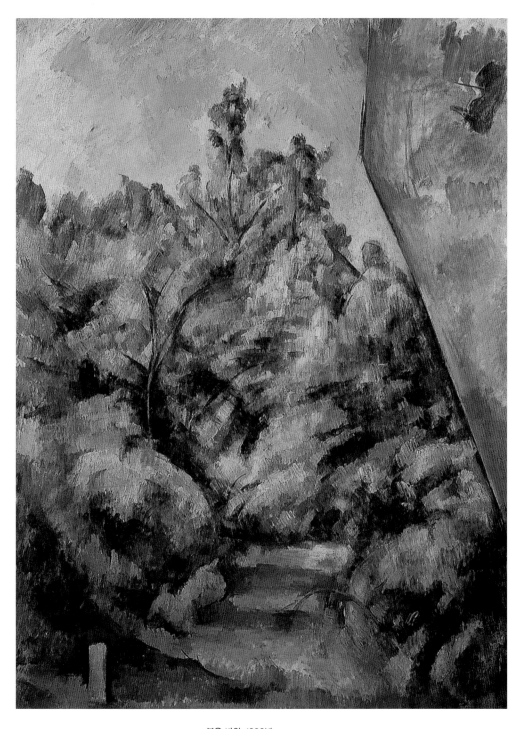

붉은 바위, 1900년
파리, 오랑주리 미술관

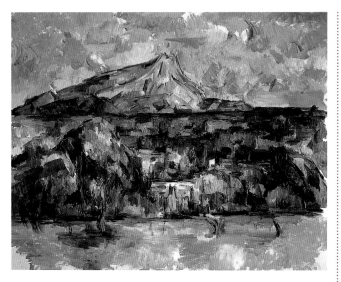

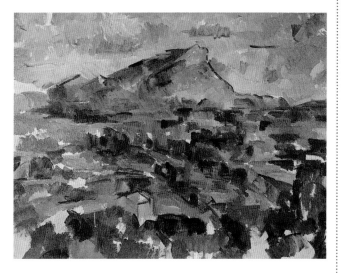

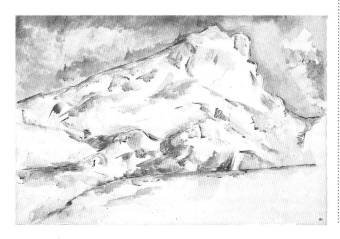

로브의 작업실에서

1901년, 세잔은 엑스의 북쪽 로브 언덕 위에 도시가 내려다보이는 작은 집을 하나 구입한다.

이층은 천장이 높은 커다란 작업실로 꾸며진다. 북쪽 벽은 거대한 유리창을 달고 있으며, 가까이에 커다란 그림이 쉽게 드나들 수 있는 문이 나 있다. 반대편 벽에는 두 개의 커다란 유리창이 엑스를 향해 있다. 필롱뒤루아와 에투알 산맥이 우뚝 솟아 있다. 세잔이 자주 모험을 감행하여 오르던 언덕 정상에서 환상적인 파노라마처럼 펼쳐진 광경을 만끽할 수 있다. 생트빅투아르 산은 더 이상 샤토누아르나 비베뮈스에서 목격되는 원뿔 모양이 아니라, 드넓게 펼쳐진 평원의 기슭에 솟아난, 온전히 그 모습을 담기 어려운 불규칙한 삼각형 모양이다. 남프랑스의 햇빛 속에서 프로방스의 상징 생트빅투아르 산은 세잔을 끊임없이 사로잡는다. 생트빅투아르 산은 그의 마지막 풍경화에서 거의 유일한 주제가 된다. 그는 생트빅투아르 산을 주변의 자연과 함께 조화를 이루게 재현한다. 풍부하고 심오한 색채 조직은 밝은 실루엣을 감싸고, 자연적 요소를 통합한다. 세잔다운 기법의 진정한 혁신은 여기에서 성공을 거둔다. 색채의 변조가 바로 그것이다.

생트빅투아르 산에서 세잔은, 순수한 형태 연구를 깊이 파고들기 위해 새로운 시각 영역을 인식하게 된다. 그는 첫째로 색채의 터치를 이용하여 전경에 평원을 배치한다. 여기서 깊이에 관한 모든 개념은 소멸한다. 산은 우리와 만나는 듯하다. 산의 이미지는 다양한 측면의 모습 속에 흡수되는 반면, 대지의 부분 부분은 지질학자의 엄격함으로 재현된다. 그리고 나서 자연이 규정한 구성에 충실하게 색채를 조절하는 데 전념한다. 이렇게 해서 견고한 동시에 유동적인 하나의 이미지가 만들어진다. 즉, 지속적으로 변화하는 창조물과 지질학적으로 결정된 불변하는 창조물의 골격 사이에 균형이 유지되는 것이다.

세잔은 로브의 작업실로 정물화에 필요한 재

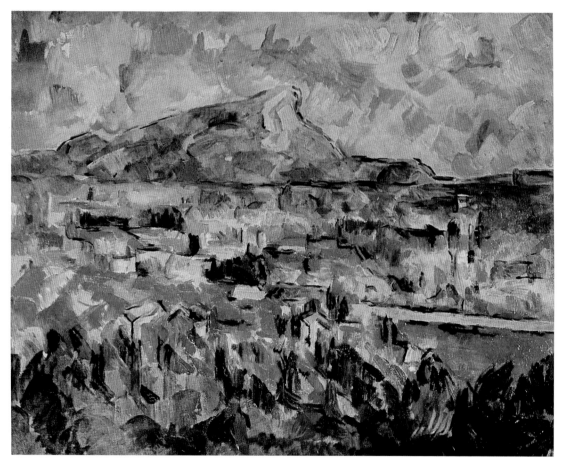

112쪽 위
생트빅투아르 산(초원과 나무들)
1902~1906년,
캔자스시티, 넬슨 앳킨스 미술관

112쪽 가운데
생트빅투아르 산, 1902~1906년
취리히, 쿤스트하우스

112쪽 아래
생트빅투아르 산, 1900~1902년
파리, 루브르 박물관

위
로브에서 본 생트빅투아르 산, 1892~1896년
필라델피아 미술관

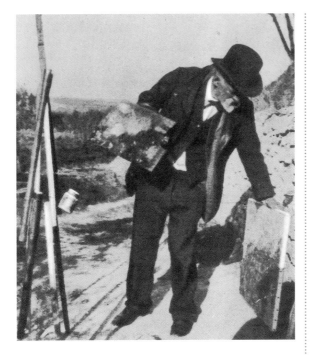

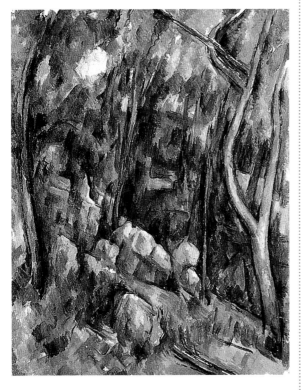

위
작업하는 세잔

아래
샤토누아르 공원 안, 1904~1906년
런던, 국립 미술관

료를 옮겨왔다. 항아리, 꽃병, 물병, 식탁보와 야외에서 사용하던 양산 따위이다. 일상적인 오브제에 나무로 만든 작은 탁자 하나, 퓌게가 만든 푸토 하나, 우동을 모델로 하여 만들어진 것일지 모르는 인체상 하나가 첨가된다. 벽에는 책들이 꽂혀 있고, 시뇨렐리, 루벤스, 들라크루아, 포랭 작품의 사진이 걸려 있다. 구석에 〈목욕하는 남자들〉을 그리기 위한 커다란 사다리가 있다. 졸라와 함께 보낸 젊은 시절과 연관된 남성 누드가 치밀한 방식으로 구성된 것이 아니었다 한다면, 루브르에 있는 모델들의 포즈를 다시 재현한 여성 누드는 형식적으로 더 큰 엄격성을 보인다. 비록 초기 고통의 흔적이 남아 있더라도, 젊은 날의 작품에서 목격되던 관능적 주제는 덜 불안한 방식으로 바뀐다. 기본적인 몸짓을 나타내는 요소를 갖춘 인물화는 과거의 위대한 선례와의 관계를 부정하지 않으면서 현대성이란 이름의 새로운 도전을 만들어낸다. 20세기 예술에 대단한 영향력을 행사하는 〈목욕하는 남자들〉과 〈목욕하는 여인들〉은 '자연 위에서 푸생을 다시 그린다'는 세잔의 야심과 밀접하게 연관된다. 푸생은 모든 것을 위한 부분이다. 과거의 거장들은 학습기의 세잔이 참조해야 하는 원전을 제시하지만 세잔의 예술 개념은 결코 과거에 종속되지 않는다. 세잔이 볼 때, 자연에 관한 연구에 의거하지 않은 지성은 가치가 없다. 세잔에게 루브르 박물관은 참고해야 할 좋은 책이다. 그러나 시도해야 할 경이롭고 참된 연구는 그림과 자연 사이의 차이를 포착하는 것이다. 인간과 자연 사이에 상실된 통일성에 대한 꿈은 전기적 자료에서 자양분을 공급받는다. 〈목욕하는 여인들〉은 과거에 대한 명상인 동시에 신화에 속하는 조화로운 삶을 향한 향수이다. 그것은 세잔의 감정적인 충돌 속에 깊이 각인된 것이다. 점차 모든 특정한 참고자료에서 벗어나게 된 형태는 조화와 자유의 꿈을 상징하기 위한 열린 공간으로 들어간다. 그는 이러한 인물을 만들어내는 데 늙은 정원사를 모델로 삼은 듯하다. 엑스에 계속 머물

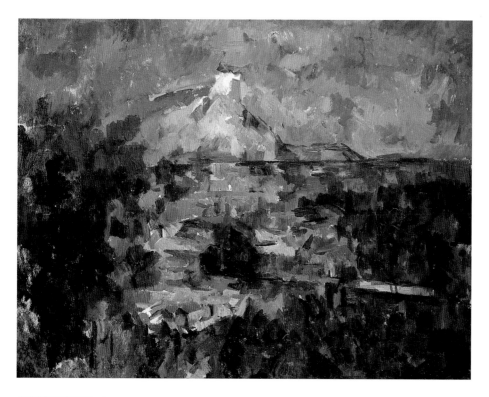

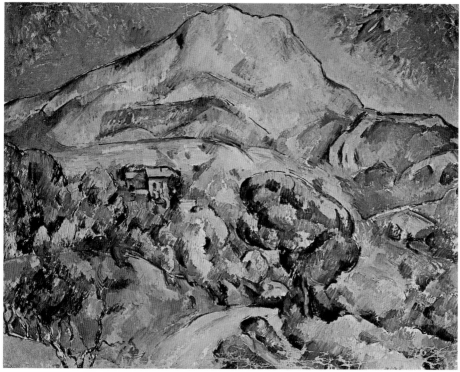

위
생트빅투아르 산, 1904~1906년
바젤 미술관

아래
톨로네의 작은 길에서 본 생트빅투아르 산, 1896~1898년
상트페테르부르크, 에르미타슈 미술관

세잔의 유산

1907년, 가을 살롱전의 대규모 회고전과 베른하임 2세의 집에서 열린 수채화 전시회 그리고 에밀 베르나르와 교환한 서신이 실린 『메르퀴르 드 프랑스』의 발간은 세잔에게 사후의 명성을 부여하는 데 기여한다. 젊은 예술가들은 회화에 관한 세잔의 개념 가운데 특히 '원통과 구와 원뿔로 자연을 처리하고, 오브제의 각 측면이 중앙의 소실점을 향하는 원근법에 그 모든 것을 맞춰 놓으라'는 충고를 받아들인다.

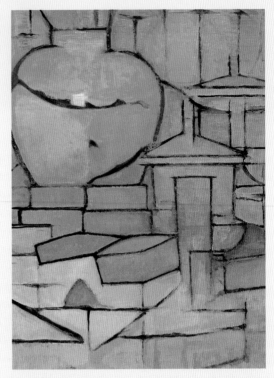

피카소가 구조적으로 기하학 연구의 길을 택하도록 이끈 것이 바로 세잔의 작품이라는 것은 익히 알려진 사실이다. 피카소의 관심은 이 차원적인 화폭의 화면에 입체감을 부여하는 것이다. 이러한 그의 연구 결과를 1908년의 기념비적인 일련의 작품에서 목격할 수 있다. 이 작품들에서 볼 수 있듯이, 따뜻한 색채 속에서 결합된 큰 덩어리들로 이미지를 축소하는 작업과 점점 흐리게 하는 탁월한 색조 처리는 이미 '큐비즘'이라는 용어를 제시할 수도 있다.

1909년은 피카소와 브라크의 공동 작업이 시작된 해이다. 브라크는 입체파 양식의 기본적인 발전을 이끌어내게 된다. 브라크는 부피와 선, 그리고 덩어리와 무게라는 용어로 대변되는 새로운 종류의 아름다움을 창조하기를 원하며, 또한 자신이 느끼는 암시적인 인상을 이러한 아름다움을 통해 해석하기를 원한다고 선언한다. 피카소는 감정에 호소하는 종합을 지식에 토대를 둔 용적 측정에 의한 감축으로 대체한다. 피카소는 세잔의 반자연주의적 해석을 유추하여, 형식적인 톱니바퀴의 조각들처럼 끼워 맞춘 기하학적 형태 속에서 현실세계의 생생한 움직임을 재현한다.

세잔의 후기 작품에서 이러한 공간과 입체의 엄격한 구성이 등장했고, 이러한 구성은 소위 '구성적' 시기의 특징을 이룬다. 이 시기는 이미지의 운동성이 더 커지고 색채의 배합 가능성이 증가한 시기였다. 세잔은 사물들이 한계 없이 서로 통하는 곳에서 공간적 구조에 대한 새로운 인식의 존재 가능성을 엿본다. 형태의 고양이라는 이 깊이 있고도 색다른 방향에서 입체주의 미학은 영감을 받는다. 세잔이 보낸 새로운 메시지 속에 포함된 우주적 삶에 참여하고자 하는 동경은 칸딘스키에서 클레에 이르는 역사적인 추상화가의 등장을 예고하는 힘을 갖는다. 추상화가들은 그려진 모습 너머로 현실세계를 연장하려는 희망 속에서 정착 없는 공간을 찾고 제한 없이 세상을 표현하려는 목적을 갖는다.

위
피트 몬드리안, **생강 단지가 있는 정물 2**(부분), 1911~1912년
헤이그, 시립 미술관

가운데
앙드레 드랭, **카다케스 1**, 1910년
바젤, 슈태카인 컬렉션, 바젤
미술관에 기탁

아래
조르주 브라크, **에스타크의 고가 다리**, 1907~1908년
미내아폴리스 아트 인스티튜트

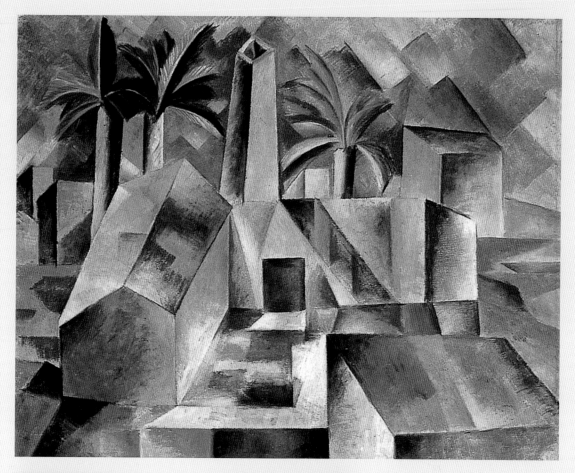

파블로 피카소, **오르타 데 에브로의 공장**, 1909년
상트페테르부르크, 에르미타슈 미술관

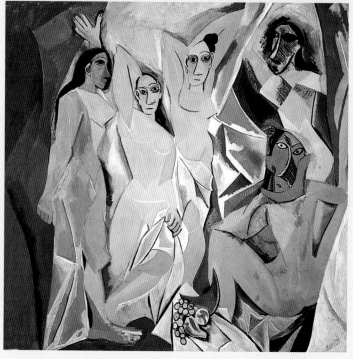

파블로 피카소, **아비뇽의 처녀들**, 1907년
뉴욕, 근대 미술관

위
로브의 작업실의 〈목욕하는 여인들〉 중
하나 앞에 있는 세잔. 1904년의 사진

아래
〈목욕하는 여인들〉의 초벌 그림
1900~1906년, 마미아노 디
트라베르세톨로(파르마), 마냐니 로카 재단

면서 세잔은 아침이면 자신의 작업실에 습관적으로 들러 열한 시경에 다시 돌아오지만 하루 종일 일하는 경우도 생긴다. 오후 네 시경이면 야외로 나가고, 그림자가 길어질 때까지 계속 작업한다. 투명한 공기는 특정 형태에 거리를 유지하게 만든다. 가까운 경치는 석양이 질 무렵 빛을 발한다. 여름이 오면 세잔은 도시를 정면으로 바라보는 테라스에서 작업한다. 난간 위에 놓인 꽃병과 수채화를 그리고 정원사 발리에나 다른 농부들의 실루엣을 그린다. 마지막 시기에 세잔은 특히 작업실에서 가까운 장소나 〈목욕하는 여인들〉과 정물화를 그리는 데 집중한다. 이것들은 순수한 회화 영역에 속하는 이미지들이지만, 세잔에게 중요한 것은 사물들을 서로 연관 짓는 일이다. 그림의 공간 안에 오브제를 배열하거나 전개하면서 인간이 시선이나 언어를 사용하는 것과 같은 방법으로 인생의 근본적인 과정을 부여하길 열망한다. 세잔은 상징적인 의미의 모든 단계들을 확인하려 애쓰면서 현실세계를 치밀하게 인식하는 데 모든 힘을 바쳤다. 특히 구도의 융합과 색채의 상호성 강화, 요소들의 조화로운 상응과 요소들의 공통적인 본질을 구성하는 토대를 면밀히 연구한다. 세잔이 연구한 것은 한마디로 삶의 풍부함이다. 회의와 고통 속에서도 세잔은 "국가의 각 부처에 이천 명의 정치인이 있지만, 두 세기를 통틀어 세잔은 오직 한 명밖에 없다"고 자신의 가치를 확신한다. 그림을 그리다 죽겠다는 욕망을 에밀 베르나르에게 털어놓으면서 그는 회화를 위해, 회화를 소생시키기 위해 죽을 준비가 되어 있다고 소망을 밝힌다. 소원은 이루어진다. 1906년 10월 15일, 작업실에서 몇 백 미터 떨어진 곳에서 작업하는 세잔을 폭풍우가 엄습한다. 기절한 채 몇 시간이나 빗속에 쓰러져 있다가, 지나던 노동자가 그를 발견하여 엑스로 옮긴다. 다음 날 세잔은 그림을 그리기 위해 다시 정원으로 나온다. 하지만 그의 건강 상태는 악화된다. 세잔은 며칠 후, 10월 23일에 운명을 달리한다.

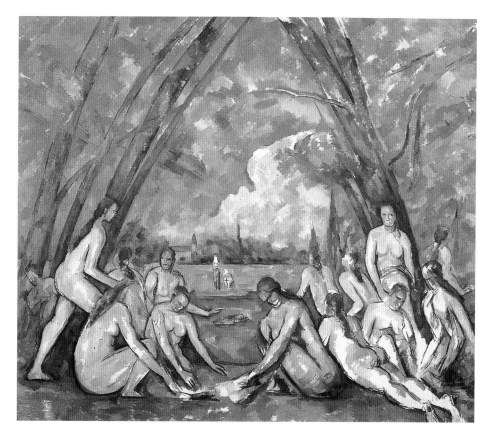

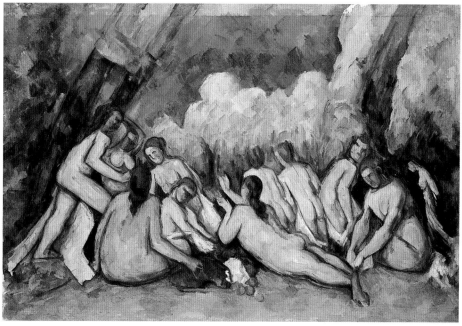

위
대(大)수욕도, 1906년
필라델피아 미술관

아래
대(大)수욕도, 1904~1905년
런던, 국립 미술관

연 대 표

역사적·예술적 사건		세잔의 생애
런던 조약에서 벨기에의 독립을 인정함. 다게르가 최초로 상업화된 사진 기술인 은판(銀板) 사진술을 완성. 앵그르가 〈노예 오달리스크〉를 그림. 스탕달이 『파름의 수도원』을 출간. 시슬레 출생.	**1839**	폴 세잔이 엑상프로방스의 오페라 가(街) 28번지에 1월 19일에 출생. 모자 상인인 루이 오귀스트 세잔과 안 엘리자베트 오노린 오베르와의 사이에서 사생아로 태어남. 2월 22일에 마들렌 성당에서 세례 받음.
프랑스가 모로코에서 철군을 강요당함. 뒤마 1세가 『삼총사』를 출간. 세관원 루소 출생.	**1844**	부모님의 결혼. 폴은 엑스의 에피노 가에 있는 초등학교에 입학함.
유럽 전역에 혁명 운동이 확산되다. 프랑스에서는 군주제가 몰락하고 제2공화국이 시작되다. 폴 고갱 출생.	**1848**	세잔의 아버지는 직업을 바꿔 펠릭스 알렉시 은행을 다시 인수함. 집안이 경제적으로 풍족해지기 시작함.
로마가 공화국을 선언했으나, 교황령에 주둔하고 있던 프랑스 군대에 의해 즉시 진압됨. 쿠르베가 살롱전에 작품 11점을 전시하고 〈오르낭의 매장〉을 그림.	**1849**	미래의 조각가 필립 솔라리를 만났던 공립학교를 졸업한 후 폴은 엑스의 생조제프 학교에 입학하여, 그곳에서 앙리 가스케와 친분을 맺음.
프랑스에서 루이 나폴레옹이 나폴레옹 3세로 왕이 됨. 안토니 가우디 출생.	**1852**	부르봉 중학교에 다니면서, 자신보다 한 살 어린 에밀 졸라와 사귐.
프랑스가 알제리 정복을 확대함. 쿠르베의 〈센 강변의 아가씨들〉이 소동을 일으킴.	**1857**	엑스의 미술 학교에서 조제프 지베르의 수업을 들음.
마네가 〈버찌를 든 아이〉를, 쿠르베가 〈오르낭 계곡〉을 그림. 드가는 피렌체에서 2년간 체류하고, 그곳에서 〈벨렐리 가족〉의 초상화를 그리기 시작함. 모네가 아브르에서 캐리캐처를 전시.	**1858**	파리로 떠난 졸라와 수많은 서신 교환을 시작함. 아버지의 희망대로 폴은 엑스 대학의 법학과에 진학함.
프랑스의 도움으로 피에몬테는 오스트리아에 대항하는 두 번째 독립전쟁에서 승리를 거둠. 마네의 살롱전 출품이 거절당함. 쇠라 출생.	**1859**	대학을 다니면서 시립 미술 학교의 수업에도 등록함. 9월에 세잔의 아버지는 엑상프로방스 근처의 자드부팡에 저택을 구입함.
에밀리아와 토스카나가 국민투표를 통해 피에몬테로의 합병을 결정함. 반면, 사보이와 니스는 프랑스에 병합됨.	**1860**	법학에 회의를 느껴 대학을 중퇴. 아버지 덕분에 병역이 면제됨. 자드부팡 저택의 거실 벽에 패널화 〈사계절〉을 그리기 시작함.
이탈리아 왕국이 탄생하고 비토리오 아메데오 2세가 왕이 됨. 〈작업실의 정물〉을 마친 후, 모네는 기병대에 지원하여 알제리로 보내짐. 보들레르가 『인공낙원』출간함. 파리에서 바그너의 〈탄호이저〉가 초연됨.	**1861**	4월부터 9월까지 파리에 있는 아카데미 스위스에 다니다. 아쉴 앙프레르, 피사로, 기요맹 등과 만남. 살롱전을 방문. 국립미술학교 입학시험에 낙방한 후, 그해 가을 엑스로 돌아와 아버지의 은행에서 일하기 시작함.
미국에서 노예제가 폐지됨. 파리에서 드가가 〈젊은 스파르타인들〉을 완성함. 앵그르는 〈터키 목욕탕〉을 작업함. 마네는 〈튈르리 공원의 음악회〉를 완성. 모네가 바지유, 시슬레, 르누아르를 만남. 위고가 『레미제라블』을 출간함. 빈에서 구스타프 클림트가 출생.	**1862**	은행을 그만두고, 엑스의 미술 학교로 되돌아가, 시골의 야외에서 자연 풍경을 다시 그리기 시작함. 자드부팡에서 〈사계절〉을 완성함. 11월에 파리로 되돌아가 아카데미 스위스에 다시 다님.
낙선전에서 마네가 〈풀밭 위의 점심〉으로 소동을 일으킴. 들라크루아가 사망함. 시냐크와 뭉크가 태어남.	**1863**	5월에 졸라와 낙선전을 방문함. 이곳에서 르누아르를 만남. 루브르 박물관에서 고대 거장들의 작품을 모사함.
교황 피우스 9세가 『유설표(謬說表)』을 출간. 런던에서는 마르크스와 엥겔스가 『제1인터내셔널』을 창립함. 졸라, 예술 선언서 격의 서한 『막(幕)』을 씀.	**1864**	7월 엑스로 돌아와 여름을 보내고, 아마도 처음으로 마르세유 만(灣)에 있는 마을 에스타크에 체류하면서, 에스타크를 영원히 기억되도록 만든 수많은 풍경화를 그림.
미국에서 남북전쟁이 끝남. 살롱전에서 마네의 〈올랭피아〉가 소동을 일으킴. 모네가 〈풀밭 위의 점심〉 작업에 착수함.	**1865**	살롱전에 보낸 작품들이 거절당함. 졸라는 소설 『클로드의 고백』의 서문을 세잔에게 바침. 겨울에 다시 엑스로 돌아옴.
코로와 도비니가 살롱전 심사위원단에 속하게 됨. 모네가 〈카미유〉를 전시함. 마네와 르누아르의 작품들이 살롱전에서 거절당함. 마네가 〈피리 부는 소년〉을, 드가가 〈두 자매〉를, 쿠르베가 〈잠〉을 그림. 도스토예프스키가 『죄와 벌』을 집필함.	**1866**	2월에 파리로 되돌아감. 작가이자 어린 시절 친구를 그린 〈앙토니 발라브레그의 초상화〉가 살롱전에서 거절당함. 8월에 프로방스로 돌아와, 현재 유실된 〈탄호이저 서곡〉의 첫 번째 작품을 제작함. 졸라가 『나의 살롱』을 집필하고, 이 작품을 마네에게 헌정함.
멕시코에서 나폴레옹 3세의 군대가 철수한 후, 공화국 군대가 황제 막시밀리안을 총살형에 처함. 파리에서 열린 만국 박람회에서, 쿠르베와 마네가 개인 별관을 열어 작품을 전시함. 칼 마르크스가 『자본론』 출간함.	**1867**	2월에 다시 파리로 옴. 두 작품이 살롱전에서 거절당함. 프랑크푸르트의 한 프랑스 일간지가 세잔을 이상하다고 평가했으나, 졸라는 『피가로』에 옹호하는 글을 씀. 상당히 드라마틱한 두 작품 〈흑인 시피옹〉과 〈유괴〉를 그림. 6월에 엑스로 돌아옴.
프랑스에서 노동 조합권이 되살아남. 드가와 마네가 살롱전에 참가함.	**1868**	1월에 다시 파리로 감. 살롱전에 여전히 작품이 거절당함. 엑스에서 여름을 보냄.
수에즈 운하가 개통됨. 로마에서 제1차 바티칸공의회가 시작됨. 마네가 〈불로뉴 항구에 비치는 달빛〉을 그림. 플로베르가 『감정 교육』을 출간함.	**1869**	미래에 반려자가 될 젊은 모델 오르탕스 피케와 만남. 살롱전에 보냈던 작품들이 또 다시 거절당함. 힘든 시기가 시작됨.
프랑스 프로이센 전쟁이 시작됨. 로마가 이탈리아 왕국의 수도가 됨. 스당에서 나폴레옹 3세가 패배하고 제3공화국이 수립됨. 전쟁에서 벗어나기 위해 피사로는 브르타뉴로 피신했다가 영국으로 건너감. 모네가 〈트루빌의 로슈누아르 호텔〉을 그린 후, 역시 영국으로 피신함. 르누아르가 징집됨. 바지유가 전쟁에서 사망함.	**1870**	살롱전에서 다시 거절당함. 〈모던 올랭피아〉를 완성함. 전쟁이 발발하자 오르탕스와 함께 에스타크로 가서, 야외에서 그림을 그리는 일에 열중함.
프랑스가 알자스와 로렌을 독일에 양도함. 파리 코뮌이 티에르의 군대에 의해 유혈 속에서 진압됨. 쿠르베가 코뮌의 예술위원회장을 맡음. 졸라가 『루공가(家)의 운명』을 출간함.	**1871**	1월에 징병 기피자로 고소당함. 자드부팡에 체류. 연말에 파리로 되돌아감.
마네, 피사로, 세잔, 르누아르, 그리고 이들의 동료들이 새로운 낙선전을 요구함. 모네가 〈아르장퇴유의 보트경기〉를 그림. 쿠르베가 파리 코뮌 당시의 활동으로 투옥됨.	**1872**	1월 4일, 장남 폴이 탄생함. 고독과 고난의 시기가 계속됨. 졸라가 출판업자 샤르팡티에에게 세잔을 소개함. 8월에 피사로가 살고 있는 퐁투아즈로 이사감.

역사적 · 예술적 사건		세잔의 생애	역사적 · 예술적 사건		세잔의 생애
빈 증시의 대폭락으로 유럽이 경제 공황을 맞이함. 프랑스에서는 티에르의 사직 이후 막마옹 장군이 대통령이 됨. 나폴레옹 3세가 유배지에서 사망함. 미래의 인상주의 화가들이 '예술가 · 화가 · 조각가 · 판화가의 익명 조합'을 결성함. 모네가 선상 작업실을 마련하고 센 강에서 작업함. 이때 작업 중이던 〈인상, 해돋이〉가 이듬해에 열리는 제1회 인상주의전에서 인상주의의 선언서가 됨. 졸라가 『파리의 중심』을 출간함.	1873	오르탕스와 아들 폴과 함께 퐁투아즈를 떠나, 가세 박사의 저택에 가까운 오베르쉬르우아즈에 정착함. 피사로와 야외에서 작업을 함. 〈목매단 사람의 집〉을 그림.	프랑스와 중국의 전쟁이 시작됨. 프랑스에서 이혼과 노동조합을 법제화함. 파리에서 앵데팡당전이 창설됨. 쇠라, 시냐크, 뤼스가 신인상주의운동을 시작함. 반 고흐가 〈뉘낭 교회〉를 그림. 브뤼셀에서 20인회가 탄생함. 아메데오 모딜리아니 출생.	1884	루앙에 있는 수집가 외젠 뮈렐의 집에서 작품 가운데 한 점이 전시됨. 피사로, 시슬레, 다른 인상주의 화가의 작품과 함께 전시됨.
인상주의 화가들이 사진가 나다르의 작업실에서 제1회 전시회를 개최함. 데이비스와 레비 스트라우스가 청바지 특허권을 등록함.	1874	파리에서 제1회 인상주의전에 참여하여 작품 세 점을 전시함.	제8회이자 마지막 인상주의전이 열림. 퐁타방에서 폴 고갱이 〈라발의 옆얼굴이 있는 정물〉을 그림. 쇠라가 〈그랑드자트 섬의 일요일 오후〉를 완성함. 모레아스가 상징주의 선언서를, 졸라가 『작품』을 출간함. 뉴욕에서 자유 여신상이 대중 앞에 공개됨. 아틀란타에서 존 펨버턴이 코카콜라를 발명함.	1886	오르탕스와 아들과 함께 엑스에서 가까운 가르단에 정착함. 졸라의 『작품』 출간은 두 친구 사이의 결정적인 결별을 초래함. 4월에 오르탕스와 결혼함. 몇 개월 후에 아버지가 사망함.
제1회 인상주의전에 팔리지 않은 작품들이 드루오 호텔에서 판매됨.	1875	드루오 호텔에서 열린 인상주의 전시회의 미판매 작품 판매에 참여하지 않음. 르누아르의 충고에 따라 수집가 빅토르 쇼케가 세잔의 작품 세 점을 구입함.	르누아르가 〈목욕하는 여인들〉을 완성함. 고갱이 마르티니크로 출발함. 반 고흐가 파리로 돌아옴. 마르셀 뒤샹, 마르크 샤갈, 르 코르뷔지에로 불리는 샤를 에두아르 잔레가 출생함.	1887	한 해를 엑스에서 보냄. 『민중의 외침』에 수록된 기사로 폴 알렉시가 세잔의 작품을 옹호함.
제2회 인상주의전이 열리고, 조르주 리비에르가 이 예술 운동에 관한 최초의 기사를 씀. 르누아르가 〈물랭 드 라 갈레트〉를, 드가가 〈압생트〉를 그림. 마네가 초상화를 그린 말라르메가 『목신의 오후』를 출간함.	1876	4월에 다시 엑스로 감. 제2회 인상주의전에 참여하지 않기로 하고, 살롱전에는 작품을 보내니 역시 거절당함. 6월에 에스타크에 체류함. 가을에 파리로 돌아옴.	파리에서 나비파가 창립됨.	1888	12월에 파리의 양주 강변로 15번지로 돌아옴.
제3회 인상주의전이 열림. 마네는 〈나나〉를, 모네는 〈생라자르 역〉을 그림 쿠르베가 사망함. 프랑스인 이폴리트 마리노니의 윤전기가 유럽으로 확산됨.	1877	마지막으로 참여하게 되는 제3회 인상주의전에서 작품을 전시함. 누벨 아텐 식당과 비야르의 니나 살롱에 드나들면서, 마네, 말라르메, 베를렌, 에드몽 드 공쿠르를 다시 만남.	프랑스에서 불랑제 장군의 쿠데타가 실패로 끝남. 이탈리아에서 새로운 형법이 사형을 폐지하고 파업권을 인정함. 파리에서 만국 박람회를 계기로 에펠탑이 제작됨. 반 고흐가 생레미에 수용됨. 로댕이 〈입맞춤〉을 완성함.	1889	만국 박람회에 〈목매단 사람의 집〉이 전시됨. 10월 말, 프랑스와 스칸디나비아의 인상주의 전시회가 열리는 코펜하겐으로 작품 몇 점을 보냄.
비토리오 에마누엘레 2세의 사망으로, 움베르토 1세가 이탈리아 왕으로 즉위함. 피우스 9세가 사망하며 레오 13세가 새 교황으로 선출됨. 파리 만국 박람회 개최. 드가가 〈디에고 마르텔리의 초상화〉를 시작함.	1878	3월부터 엑스와 에스타크에 번갈아 거주함. 아내 오르탕스와 아들 폴은 마르세유에 거주함. 며느리와 손자의 존재를 알게 된 세잔의 아버지가 물질적 도움을 주지 않겠다고 위협을 함. 〈목욕하는 여인들〉 가운데 초기의 한 점이 이 시기에 제작됨.	뤼미에르 형제가 일반 대중을 상대로 한 영화를 처음으로 상영함.	1895	앙브루아즈 볼라르가, 탕기 영감이 소유하던 세잔의 작품들을 여러 점 구입하고, 자신의 갤러리에서 이 작품들을 전시함.
프랑스에서 쥘 게스드가 '사회주의 노동당 연합'을 결성함. 제4회 인상주의전이 열림. 파스퇴르가 광견병 백신을 발견함.	1879	엑스에 잠시 체류했다가 믈룅에서 머무름. 겨울 동안 이곳에서 설경을 그린 후, 파리로 되돌아감. 여전히 살롱전에서 거절당함.	이탈리아에서 단눈치오가 국회의원으로 당선되다. 로댕이 〈발자크 상(像)〉을 제작함.	1897	11월에 자드부팡의 집이 매각됨. 엑스의 불르공 거리에 정착함. 어머니가 사망함.
프랑스에서 출판과 조합 결성의 자유가 포고됨. 프랑스의 튀니지 점령으로 유럽 열강들의 아프리카 점령이 시작됨. 제6회 인상주의전이 개최됨. 피카소와 레제가 출생.	1881	5월에 퐁투아즈에 정착하여 피사로와 함께 작업함. 졸라가 정기적으로 메당에 초대함. 10월, 지드부팡에 아버지가 작업실을 마련해 준 엑스로 감.	파리에서 야수주의 그룹이 결성됨. 드레스덴에서 다리파가 결성됨. 피카소의 '장밋빛 시대'가 시작됨. 브라크는 〈앙베르 다리〉를, 클림트는 〈여성의 세 시기〉를 그림. 브뤼셀에서 호프만이 슈토클레트 궁전을 건축함. 아인슈타인이 상대성 이론을 구상함.	1905	자신을 옹호하는 글을 쓴 로제 마르크스에게 감사를 표함. 가을 살롱전에 작품 전시함.
제7회 인상주의전이 열림. 가우디가 사그라다 파밀리아에서 작업을 시작함. 단테 가브리엘 로세티와 프란체스코 하예즈가 사망함. 브라크, 보초니, 조이스, 스트라빈스키 출생.	1882	겨울에 르누아르가 에스타크를 방문함. 초상화 가운데 한 점이 파리의 살롱전에 입선함. 엑스에 돌아와 〈그가 다리와 큰 나무들〉을 그림. 이 작품에서 출발하여 생트빅투아르 산을 그린 연작을 시작함.	교황 피우스 10세가 모더니즘을 비난함. 모네가 〈수련〉을, 마티스가 〈삶의 기쁨〉을, 피카소가 〈팔레트를 든 자화상〉을 그림. 무질이 『사관생도 퇴를레스의 혼란』을 출간함. 빈에서 쇤베르크, 베베른, 베르크의 작품이 소동을 일으킴. 입센이 사망함.	1906	악화된 건강 상태에도 야외에서 계속 작업을 진행함. 가을 살롱전에 작품을 전시함. 10월 15일, 시골에서 그림을 그리던 도중 졸도함. 10월 22일, 사망함. 〈주르당의 오두막〉이 마지막 작품으로 추정됨.

찾아보기

참고문헌

출처

E. Duranty, *Le Pays de l'art* (Paris, 1881); T. Natanson, "Paul Cézanne", *La Revue Blanche* (1895. 12. 1.); G. Lecomte, "Paul Cézanne", *Revue de l'art* (1899); É. Bernard, "Paul Cézanne", *L'Occident* (1904. 7.); T. Duret, *Histoire des peintres impressionnistes* (Paris, 1906); É. Bernard, "Souvenirs sur Paul Cézanne et lettres inédites", *Mercure de France* (1907. 10. 1 and 16.); C. Morice, "Paul Cézanne", *Mercure de France* (1907. 2. 15.); R. Rivière와 J. F. Schnerb, "L' atelier de Cézanne", *La Grande Revue* (1907. 12. 25.); A. Soffici, "Paul Cézanne", *La Voce* (1908. 7.); M. Denis, "Cézanne", *Burlington Magazine* (1911. 1/2.); J. Royère, "Paul Cézanne. Erinnerungen", *Kunst and Künstler* (1912. 10.); A. Vollard, *Paul Cézanne* (Paris, 1914); G. Coquiot, *Paul Cézanne* (Paris, 1919); M. Denis, *Théories. 1890~1910. Du symbolisme et de Gauguin vers un nouvel ordre classique* (Paris, 1920); E. Jaloux, "Souvenirs sur Paul Cézanne", *L'Amour de l'Art* (1920. 12.); A. Lhote, "L' enseignement de Cézanne", *La Nouvelle Revue Français* (1920. 11. 1.); C. Camoin, "Souvenirs sur Paul Cézanne", *L'Amour de l'Art* (1921. 1.); J. Gasquet, *Cézanne* (Paris, 1921); G. Severini, "Cézanne et le cézannisme", *L'Esprit nouveau* (1921. 11/12.); J. Meier-Graefe, *Paul Cézanne* (Munich, 1910~1923) (영어판, London, 1927); G. Rivière, *Le Maître Paul Cézanne* (Paris, 1923); M. Elder, *Chez Claude Monet à Giverny* (Paris, 1924); G. Geffroy, *Claude Monet, sa vie son œuvre* (2 vol., Paris, 1924.); É. Bernard, *Sur Paul Cézanne* (Paris, 1925); L. Larguier, *Les Dimanches avec Paul Cézanne* (Paris, 1925); É. Bernard, *Souvenirs sur Paul Cézanne. Une Conversation avec Cézanne* (Paris, 1926); R. Fry, *Cézanne. A Study of his Development* (New York, 1927); É. Zola, *Correspondance (1858~1871), Œuvres complètes* (Paris, 1928); Id., *L'Œuvre* (Paris, 1928); P. Cézanne, *Correspondance* (ed. J. Rewald, Paris, 1937) (영어판, London, 1941; 증보 개정판, New York, 1984).

카탈로그

L. Venturi, *Cézanne, son art, son œuvre* (Paris, 1936); A. Chappuis, *The Drawings of Paul Cézanne. A Catalogue Raisonné* (2 vol., Greenwich (Conn.)-London, 1973); J. Rewald, *Paul Cézanne, The Watercolors. A Catalogue Raisonné* (Boston-London, 1983); J. Rewald, W. Feilchenfeldt와 J. Warman, *The Paintings of Paul Cézanne. A Catalogue Raissonné* (New York, 1996).

연구서

R. M. Rilke, *Lettres sur Cézanne* (Paris, 1944); L. Brion-Guerry, *Cézanne et l'expression de l'espace* (Paris, 1950); G. Scheiwiller, *Paul Cézanne* (Milan, 1950); M. Valsecchi, *Paul Cézanne* (Milano, 1954); R. Barilli, "Gli Impressionisti. Cézanne e alcune teorie della percezione", *Palatina* (1960. 4~6.); M. De Micheli, *Cézanne* (Firenze, 1967); S. Orienti (dir.), *L'opera completa di Paul Cézanne* (Milan, 1970); L. Venturi, *La via dell'impressionismo* (Torino, 1970); M. Doran, *Conversations avec Cézanne* (Paris, 1978); L. Venturi, *Cézanne* (Geneva, 1978); N. Ponente, *Paul Cézanne* (Bologna, 1980); *Cézanne e le avanguardie* (Roma, 1981); D. Fonti (dir.), *Cézanne* (1982); J. Rewald, *Paul Cézanne Sketchbooks. 1875~1885* (New York, 1982); G. Adriani, *Cézanne Watercolors* (New York, 1983); R. Barilli, "Cézanne e l' età contempora-nea", *L'arte contemporanea* (Milano, 1984, pp. 15~42); R. Shiff, *Cézanne and the End of Impressionism* (Chicago, 1984); J. Rewald, *Cézanne. A Biography* (New York, 1986); G. Boehm, *Paul Cézanne. La Montagne Sainte-Victoire* (Frankfurt, 1988); S. Geist, *Interpreting Cézanne* (Cambridge (Mass.)-London, 1988); M. Shapiro, *Cézanne* (London, 1988); R. Kendall, "A Test-Case in Modern Art. Cézanne' s Bathers", *Apollo* (1989. 11.); M. T. Lewis, *Cézanne's Early Imagery* (Berkeley, 1989); D. Riout (dir.), *Les Écrivains devant l'impressionnisme* (Paris, 1989); D. Coutagne, *Cézanne* (Paris, 1990); J. Rewald와 R. Shiff, *Joachim Gasquet's Cézanne* (London, 1991); R. Shiff, "Cézanne' s Phisicality. The Politics of Touch", S. Kemal과 I. Gaskell (dir.), *The Language of Art History* (Cambridge, 1991); L. Gowing, *La Logique des sensations organisées* (Paris, 1992); R. Shiff, "Cézanne and Poussin. How the Moder Claims the Classic", R. Kendall (dir.), *Cézanne and Poussin. A Symposium* (Sheffield, 1993); M. Vescovo, *Cézanne*, in *Art e Dossier* (n. 75, 1993. 1.); M. T. Benedetti, *Cézanne. La vita e l'opera* (Milano, 1995); C. Limousine (dir.), *Paul Cézanne* (Paris, 1995); W. Feilchenfeld, "Cezannes Zeichnungen", *Correspondances. Feschrift für Margret Stuffmann* (Mayence, 1996); P. Smith, *Interpreting Cézanne* (London, 1996); E. Pontiggia (dir.), *Paul Cézanne. Lettere* (Milano, 1997); M. T. Benedetti, *Cézanne. I temi*, in *Art e Dossier* (n. 176, 2002. 3.)

최근의 전시들

Cézanne the Late Works, J. Rewald와 W. Rubin, (New York-Houston, 1977~1978); *Cézanne disegni*, N. Ponente (Roma, 1978); *Cézanne. Les dernières années (1895~1906)*, H. Adhémar와 M. Sérullaz (Paris, 1978); *Cézanne. Aquarelle*, G. Adriani (Tübingen-Zurich, 1982); *Cézanne au musée d'Aix*, D. Coutagne (Aix-en-Provence, 1984); *Cézanne. Les années de jeunesse. 1859~1872* (Paris, Musée d' Orsay, 1988~1989); *Paul Cézanne. Die Badenden* (Basel, 1989); *Cézanne. Gëmalde*, G. Adriani (Tübingen-Köln, 1993~1995); *Cézanne*, F. Cachin e J. Rishel (Paris-London-Philadelphie, 1995~1996); *Cézanne j blickpunkten*, G. Cavalli Björkman (Stockholm, 1997); *Classic Cézanne*, T. Maloon (Sidney, 1998); *Cézanne und die Moderne* (Basel, 1999); *Manet, Zola, Cézanne. Das Porträt des modernen Literaten*, K. Schmidt (Basel, 1999); *Cézanne* (Yokohama-Nagoya, 1999~2000); *Cézanne finished unfinished*, F. Baumann, E. Benesch, W. Feilchenfeldt et K. A. Schröder (Wien-Zurich, 2000); *Cézanne. Il padre dei moderni* (Roma, 2002) (Milano, 2002); *Cézanne-Renoir. Trenta capolavori dal musée de l'Orangerie*, P. Georgel, F. Rossi와 G. Valagussa (Bergamo, 2005), (Milano, 2005).

125쪽
자화상(부분), 1881년
뮌헨, 노이에 피나코테크

126~127쪽
옷장이 있는 정물(부분), 1883~1887년
뮌헨, 노이에 피나코테크

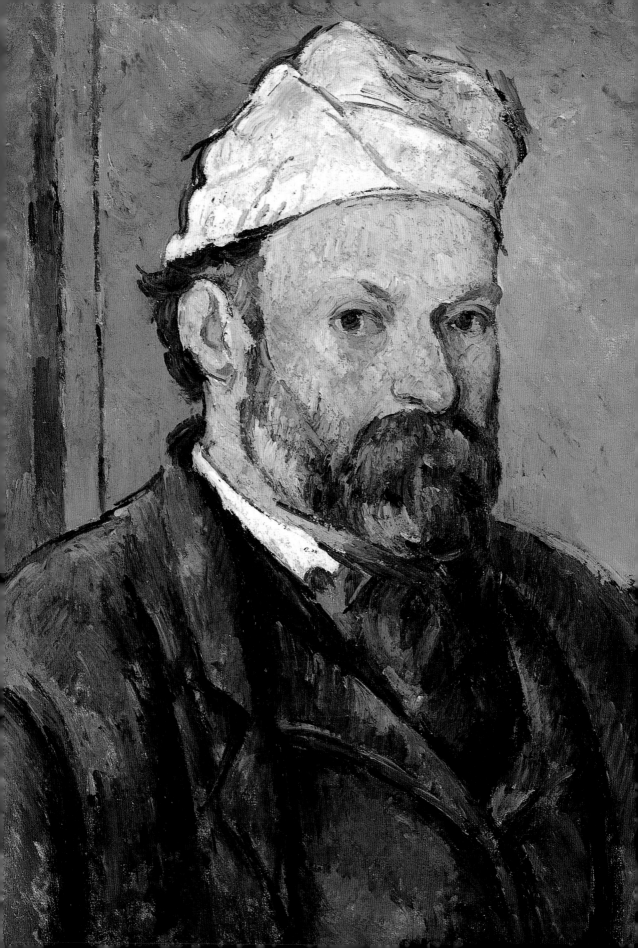